艺术设计与实践

手绘效果图

快速表现与实战

杨艳 何欢 ／ 编著

清华大学出版社
北京

内 容 简 介

本书共6章，第1章首先介绍了手绘效果图表现的意义、流程和绘画工具，第2章介绍了手绘线条的绘制及构图和训练的方法，第3章通过单体家具、组合家具、单体景观和组合景观的线描练习，加强线稿绘制能力，第4章讲解了手绘效果图色彩的相关知识，以及马克笔上色及材质表现的方法，第5章和第6章通过室内和景观综合设计案例，综合练习前面所学知识，学习效果图表现的整个绘制流程。

本书内容系统完整，讲解深入，可以作为高等院校环境艺术、建筑设计、园林规划、室内设计、产品设计等相关专业学生的教材，也可以作为广大设计师及设计行业从业者学习马克笔手绘技法的参考用书。

图书在版编目（CIP）数据

手绘效果图快速表现与实战 / 杨艳，何欢编著. -- 北京：清华大学出版社，2024.4

（艺术设计与实践）

ISBN 978-7-302-66005-7

Ⅰ. ①手… Ⅱ. ①杨… ②何… Ⅲ. ①绘画技法 Ⅳ. ①J21

中国国家版本馆CIP数据核字(2024)第069251号

责任编辑：陈绿春
封面设计：潘国文
责任校对：徐俊伟
责任印制：刘　菲

出版发行：清华大学出版社
　　　　　网　址：https://www.tup.com.cn, https://www.wqxuetang.com
　　　　　地　址：北京清华大学学研大厦A座　　邮　编：100084
　　　　　社总机：010-83470000　　　邮　购：010-62786544
　　　　　投稿与读者服务：010-62776969, c-service@tup.tsinghua.edu.cn
　　　　　质量反馈：010-62772015, zhiliang@tup.tsinghua.edu.cn
印 装 者：北京嘉实印刷有限公司
经　　销：全国新华书店
开　　本：188mm×260mm　　印　张：10　　　字　数：343千字
版　　次：2024年6月第1版　　　　　　　印　次：2024年6月第1次印刷
定　　价：69.00元

产品编号：097666-01

前　言
PREFACE

环境艺术设计发展至今，手绘效果表现图已越来越被社会所接受。通过手绘的方式可以用最快、最简便的方式来记录创作灵感，而且不受时间、地点、工具的限制，便于修改和增删。作为一种设计表现形式，手绘效果表现已经慢慢成为设计师必备的基本技能之一。在科技高速发展、各种计算机制图工具充斥的今天，手绘以其独特的艺术魅力，仍然受到很多设计师的青睐。

手绘效果表现不仅是一门设计艺术，也是一门绘画艺术，所以在学习手绘效果表现的过程中，不仅可以培养设计师的设计思想，还能提高欣赏眼光。一幅好的手绘效果图，包括透视、比例、形体、空间、配色等各方面的搭配和关系处理，对于培养设计师自身的空间比例、色彩搭配等方面的技能，都有很大的帮助。

本书在吸收国内外优秀手绘效果图理论的基础上，重点讲解了手绘效果图设计的核心理论和设计方法，尤其注重设计理论与实践的结合，运用大量的案例，培养读者的思维能力和设计能力。

本书定位明确，主要内容包括手绘基本工具及其应用、透视基本原理及应用、马克笔上色基本技法，以及马克笔在手绘效果图设计中的应用等。针对马克笔手绘表现的特点，介绍了马克笔表现手法技巧在相关设计行业中的应用方法，内容紧紧围绕实际设计案例，强调了实用性、突出实例性、注重操作性，使读者能够学以致用。

本书由电子科技大学成都学院杨艳和何欢编著，杨艳为第 1 作者，编写了本书第 1~3 章，何欢为第 2 作者，编写了本书第 4~6 章。

本书的配套资源请扫描下面的二维码进行下载，如果有技术性问题，请扫描下面的相应二维码，联系相关技术人员解决，如果在下载过程中碰到问题，请联系陈老师（邮箱：chenlch@tup.tsinghua.edu.cn）。

配套资源

技术支持

编者

2024 年 5 月

目 录

CONTENTS

第 3 章　手绘单体与组合线描训练

第 4 章　手绘色彩基础与材质表现

第 5 章　室内设计手绘马克笔表现

第 6 章　景观设计手绘马克笔表现

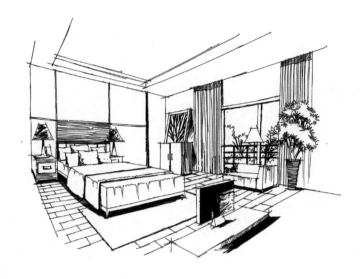

第 **1** 章

手绘概况与基础工具

　　本章主要介绍手绘效果的发展和意义、环境艺术设计的表达与表现、手绘效果表现的学习流程、好用的画材清单等。让读者对设计手绘的基础知识和手绘工具有个初步的认识，为后面的学习打下坚实的基础。

1.1　手绘效果表现的发展与意义

　　环境艺术设计作为一门独立的学科，它的发展历史并不长。在我国，环境艺术设计是随着科学技术的发展和人们对现代生活需求的提高而逐渐建立起来的。环境艺术设计离不开手绘，室内外的实际表现效果图是先由手绘的形式表达出来的。手绘的方式可以最快、最简便地体现设计师初期的创作灵感，而且不受时间、地点、工具的限制。在与业主沟通的过程中，手绘的方式较为直接，既便于理解设计师的创作理念，又能充分根据业主的要求做出修改或增减。手绘的方式在现代环境艺术设计的创作中尤为需要，即使在计算机制图工具十分普及的今天，手绘效果图依旧以它的独立性、艺术性、快捷表现性，受到设计师的青睐和重视。

　　手绘不仅是设计艺术中的工具与手段，同时，也是一门绘画艺术。国内外许多环境艺术设计大师的手绘创作图，既用于表达设计师创作理念与具体的施工中，同时也是一幅优秀的艺术作品，具有一定的审美价值。所以，凡是有志于环境艺术设计的爱好者或设计师、高校相关专业的学生，手绘的培训和熟练掌握手绘技巧都很重要。

　　设计表现是设计师在设计的构思过程中不可缺少的工具，而设计成果的表达阶段又是以手绘表现设计意图的。作为环境艺术设计师，手绘是基本技能之一，具有重要作用。在现代设计市场中，竞争十分激烈，而环境艺术又是与社会发展和科学技术紧密结合的一门学科。在注重物质与精神、科学与艺术、主观性与感性的当代设计领域，优秀的环境艺术设计师会不断地涌现出来。而这一切都离不开最基本的技能训练，手绘在初期构思的表达上恰恰能较好地体现这种意图。

　　所以，加强手绘的训练有助于提高设计师观察问题、发现问题、分析问题的能力，而且，在此基础上，还能有效地提高和开拓设计师的创造性思维能力。

　　环境艺术设计历经科学进步和历史文明的不断发展，当下的环境艺术设计已大量采用计算机制图来完成。但是，手绘作为前期表达构思设计理念的工具依旧重要，而且手绘效果表现也一直在随时代的进步而发展。

1.2　环境艺术设计的表达与表现

　　设计中无论是单体还是组合体，都需要通过表达和业主沟通。为了充分展示自己的创意设计，可以先用绘制草图的方式展示并与业主沟通意见，再设计出正式的效果图。

　　手绘图的前期是意向的、不确定的、松散的或模糊的。当逐渐思考、分析和整合，把脑海中的粗略构思通过手绘图的形式在纸上记录下来，就成了设计师徒手设计草图的第一步，如图 1-1 所示。

　　设计本身就是一个构思的过程，逐渐思考与分析并修正过程中的错误，直到最终完成，手绘图能真实地反映设计师的理念。

　　看似粗略的草图能让设计师最初的构思不断地深入与完善。简单的几笔线条或几个色块看似随意，其实都是设计师精心构思时的外化形象表达，如图 1-2 所示。

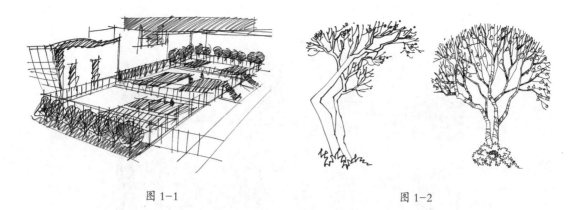

图 1-1　　　　　　　　　　　　　　　　　图 1-2

　　因此，在手绘设计中，首先要加强对手绘草图的训练，学习中外优秀设计师的手绘理念和表达方式，并欣赏、临摹他们的优秀作品。优秀的手绘设计不仅是设计需要的图纸，也是一幅优秀的美术作品，如图 1-3 所示。

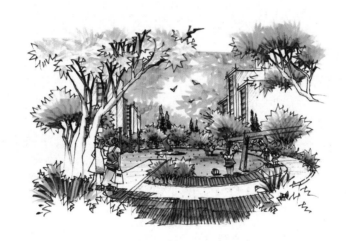

图 1-3

　　另外，景观或者室内设计的手绘图也不仅是一幅纯粹的绘画作品，它是艺术和技术结合的产物。因此，要画好景观或室内设计手绘图，除了要具有美术的基础技法外，还要掌握景观或室内方面的知识。

1.3　手绘效果表现的学习流程

　　一般设计手绘效果图，大致要经历 3 个阶段，分别是搜集素材并及时记录阶段、设计思维与草图表达阶段、完成绘制手绘效果图阶段。

1.3.1　搜集素材并及时记录

　　设计手绘效果图一定要学会搜集素材并建立自己的素材库，平时看到相关的素材或资料都可以保存起来并分类整理，如文字、参考图等。如图 1-4 所示为一些室内设计相关图片。

　　如果平时不积累、不整理，当你需要素材时就会手足无措，养成搜集和整理素材的习惯，在后期查找和使用时就会事半功倍，有效提高工作效率。

图 1-4

除了图片素材，灵感素材也同样重要，好的灵感转瞬即逝，有了好的灵感一定要及时记录。

1.3.2 设计思维与草图表达

一个出色的设计师应该做到"手脑同步"，手绘能够让设计师快速将自己的设计构思表达出来，第一时间与客户沟通设计方案。手绘表现与计算机表现的根本目的都是向客户传达设计意图，但计算机软件具有绘制速度慢、受条件限制等缺点，因此在某些情况下是不可取的，而手绘表现可以在短时间内，只用一支笔、一张纸就能够把问题解决。无论是计算机绘图，还是手绘表现都是设计师与客户沟通的工具，它们各具优缺点，而重点在于如何把它们运用到实际设计中为设计服务，甚至达到艺术创作的目的。

以图 1-5 为例，在与客户沟通卧室空间的设计思路和方案的过程中，用铅笔先把空间中大的透视结构和陈设物体勾勒出来，与客户确定整体空间的布局；再从局部入手，在铅笔稿的基础上准确绘制墨线稿，以保证客户能够更清晰、更直观地了解室内空间的整体效果；然后画出材质特征纹理细节，辅助区分软装部分并营造光影效果；最后擦除铅笔线条，保持画面的整洁，完成初步设计方案的表达，向客户完整地展示设计效果，如图 1-6 所示。

图 1-5

图 1-6

在进行手绘创作的过程中，从某种意义上讲，也是设计师进行思维创造的阶段。设计师凭借对物

体形态的科学把握，能够借助手绘的形式实现艺术形象的展现，设计师的思维是没有边界的。

设计师在完成一个方案设计任务，从开始介入到深入创造的过程中，通过手绘描绘其构思方案，能够在对整体空间氛围把握的同时，像雕塑一尊石像那样反复精雕细琢塑造神态，这也是一个细心筛选和刷新的过程，除此之外，反复斟酌的过程能使人激发新的灵感，为客户提供另一种全新的设计方案，如图 1-7 所示。

在艺术设计的工作中，借助手绘能够更全面地展现计算机的技能。流畅的手绘有助于在艺术设计活动构思中捕捉灵感，便于与客户沟通交流，所以，现今这个信息时代仍离不开手绘。

但是设计不能单纯地称为一种手段，它是设计师进行创造性思维活动的体现。所以，当产生的灵感不能够及时得到捕捉、提炼加工时，也许它很快就会消失。设计师往往需要在短时间内借助绘图呈现方式将灵感记录保存，再对这些灵感深入、细致地挖掘和改良。如图 1-8 所示的局部造型和材质细节，就是经过主观修改和概括提炼后的手绘表现图。

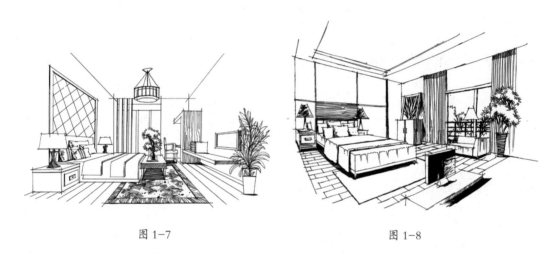

图 1-7 图 1-8

> **提示：** 手绘成为设计师创造活动的"法宝"，源于手绘促使创新意识在设计工作中起到的关键作用。绘制空间线稿时，先思考清楚准备将哪一部分作为表现重点，再从这一部分着手用黑色勾线笔刻画，然后表现视觉中心周围的其他物体。作为虚化的背景要弱化，相对视觉重心的刻画要简洁，要遵循先近后远、先上后下的原则依次绘制。

1.3.3 完成绘制手绘效果图

与客户沟通敲定初步的线稿方案后，可以继续用手绘的方式逐步深入刻画。上色前要先考虑画面的整体色调，再考虑局部色彩的对比，甚至整体笔触的运用和细部笔触的变化，做到心中有数。然后按照黑白线稿的绘制顺序由浅至深进行上色。此时需要注意物体的质感表现和光影表现，尽量不要让色彩渗出物体的轮廓线。

运用灵活多变的笔触整体铺开润色，确定整体色调后，可以适当调整整个画面，使画面颜色和谐统一，并刻画远景和局部特殊感。调整画面的平衡感和疏密关系，注意物体色彩的变化，添加环境色，加强因着色而模糊的结构线。用高光笔提高物体的高光点和发光点，并画出反光部分，完成整体设计创作。

如图 1-9 所示为用马克笔上色的室内设计效果图。

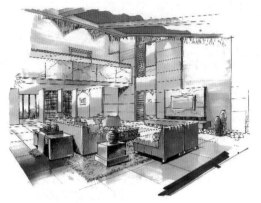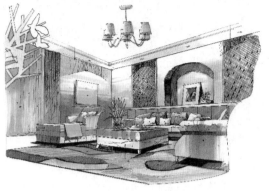

图 1-9

1.4 好用的画材清单

工具的选择对设计手绘起着至关重要的作用，选择合适的手绘工具有利于手绘效果图的表达，直接影响着设计师的心情和画面质量。在选择工具时，并不是价格越贵的工具就越好，最主要是选择适合自己的，在手绘过程中用着得心应手的，能够很好把握的手绘工具。当然，手绘工具种类繁多、功能齐全，下面介绍设计手绘中一些好用的画材。

1.4.1 线稿工具

绘制线稿部分，主要使用绘图铅笔和针管笔。

绘图铅笔的笔芯质地较软，对纸张硬度及绘图用力程度非常敏感，并能由此产生丰富的黑、白、灰变化效果。因此，仅用几支绘图笔便能描绘出画面结构及光影变化。我们所说的素描，便是利用了绘图铅笔的这种特性，但本书主要用绘图铅笔进行草图的勾画。

如图 1-10 所示为绘图铅笔及绘制效果。

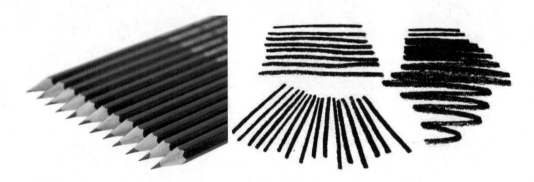

图 1-10

针管笔是绘制手绘效果图的基本工具，它绘制的线条均匀一致，可以表现丰富的层次感。针管笔有不同粗细的型号，可以画出不同粗细的线条，其针管管径包括 0.1~1.2mm 的各种规格，在手绘效果图中至少应备有细、中、粗三种不同粗细的针管笔。

如图 1-11 所示为针管笔及绘制效果。

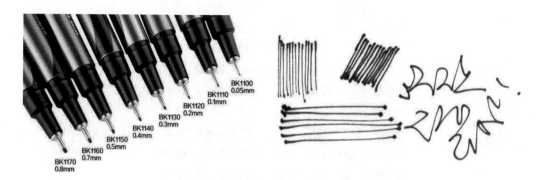

图 1-11

提示： 对于刚接触手绘的初学者来说，因为需要大量练习，所以并不需要使用太昂贵的针管笔，编者推荐使用晨光牌的会议笔进行练习即可，各地文具店都有销售且物美价廉。

1.4.2　上色工具

上色部分主要使用马克笔，特殊情况也可以用彩色铅笔辅助。

马克笔具有色彩丰富、容易着色、成图迅速、易于携带等优点，尤其是用于手绘效果图的绘制。下面针对设计手绘中常用的水性马克笔、油性马克笔、酒精性马克笔的特点进行介绍。

水性马克笔：颜色亮丽有透明感，但多次叠加绘制后颜色会变灰，而且容易损伤纸面。如果用蘸水的马克笔涂抹，效果与水彩类似。

油性马克笔：绘制的颜料干得快、耐水，而且耐光性很好，多次叠加绘制不伤纸。常见的品牌有韩国的 Touch、美国的三福、美国的 AD。

酒精性马克笔：可以在任何光滑表面书写，其特点是绘制的颜料干得快、防水、环保，被广泛应用于婚礼现场等设计领域。

编者推荐在大量练习的阶段，购买相对物美价廉的 Touch 牌三代的马克笔，销售渠道比较广泛，购买方便，如图 1-12 所示。

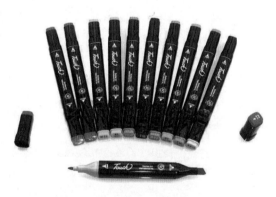

图 1-12

提示： 因为是酒精性的马克笔，颜料容易挥发，造成马克笔"没有墨水"的情况，此时只需要在笔头处注入一些酒精，马克笔就又可以使用了。

本书主要以 Touch 牌三代的马克笔为例进行解析。其中 Touch 牌马克笔以数字来区别不同的色号，如 7、8、9、12、14 等。灰色一般有 5 个系列，最常用的有 3 个系列，即 CG（中性灰色系）、WG（暖灰色系）、BG（冷灰色系），BG 和 GG 是自成体系的灰色。

如图 1-13 所示为使用 Touch 牌三代的马克笔制作的一张 117 色色卡，供读者了解和参考。

1	2	7	8	9	11	12
14	16	17	18	21	22	23
24	25	28	31	34	35	36
37	38	41	42	43	44	45
46	47	48	49	50	52	53
54	55	56	57	58	59	61
62	63	64	65	66	67	68
70	75	76	77	82	83	84
85	86	87	88	91	92	93
94	95	97	99	100	102	103
104	107	121	123	124	125	132
134	136	137	138	139	140	141
144	145	146	147	163	166	167
169	171	172	175	179	183	185
198	CG1	CG2	CG3	CG4	CG5	CG6
WG2	WG3	WG4	WG5	WG6	GG1	GG3
GG5	GG7	BG3	BG5	BG7		

图 1-13

1.4.3　纸张

硫酸纸、复印纸、绘图纸都是常用的绘图用纸，画纸对图画效果影响很大，画面颜色及细节肌理表现的效果也取决于纸的性能。利用这种差异可以使用不同的画纸表现不同的艺术效果。

- 硫酸纸：硫酸纸又称"拷贝纸"，其表面光滑，耐水性差。由于其透明的特性，可以很方便地描绘底图。硫酸纸上色会比较灰淡，渐变效果难以绘制，如图 1-14 所示。

- 复印纸：复印纸的价格便宜，性价比较高，渗透性适中，但不能承担多次重复运笔。它是常用的手绘练习用纸（本书案例主要使用复印纸来绘制），如图 1-15 所示。

- 绘图纸：绘图纸的渗透性较强，但价格较贵，可以承担多次重复运笔，在绘制优秀作品时经常使用绘图纸，如图 1-16 所示。

图 1-14　　　　　　　　　　图 1-15　　　　　　　　　　图 1-16

此外，针对马克笔也有专业的马克笔绘图纸，在绘图时，可以根据实际情况选择合适的纸张。

1.4.4　其他工具

其他辅助类工具一般用于效果图完成之后的调整和点缀，如修正液、高光笔等。

1. 修正液

在绘制手绘效果图中，修正液主要用于最后修饰与画面调整，并且用于水体表现居多。效果图基本绘制完成后，经常在画面高光处用修正液修饰提亮，这样往往能给画面带来意想不到的效果，如图 1-17 所示。

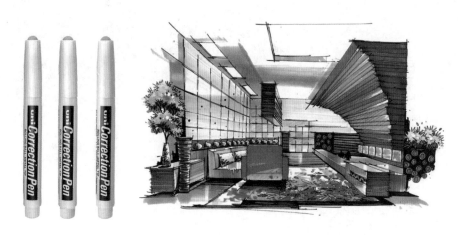

图 1-17

2. 高光笔

相对于修正液，高光笔能更好地控制出水量及绘制的线宽，从而更细腻、更专业地修饰画面，如图 1-18 所示。

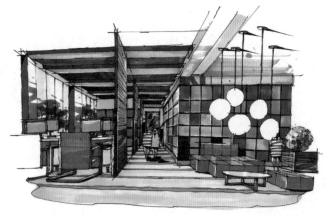

图 1-18

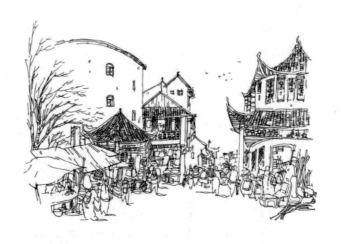

第 **2** 章

手绘基础概述与训练

本章主要介绍手绘基础线条、手绘基础透视，以及手绘基础构图等的方法。

2.1　手绘基础线条

本节主要介绍手绘图中线条的特点、线条的常用类型、不同网络的排线以及线条的运用技巧。

2.1.1　不同工具绘制线条的特点

针管笔绘制线条的特点分析如下。

（1）针管笔的型号较多，线条粗细变化丰富，屋顶厚度等主要结构线可以用较粗型号的针管笔绘制线条，让形体显得更稳重。

（2）瓦面材质特征等细节刻画部分，用较细型号的针管笔绘制线条，可以使画面更细腻。

（3）针管笔绘制的线条，自然、流畅、容易把控，适合新手掌握。

如图 2-1 所示为使用针管笔表现的建筑手绘效果图。

钢笔绘制线条的特点分析如下。

（1）钢笔虽然能够变化粗细，但是不易控制，容易出现断墨、滴墨的情况。

（2）钢笔线条变化丰富且具有独特性和艺术性，线条更明快、清晰。

如图 2-2 所示为使用钢笔表现的建筑手绘效果图。

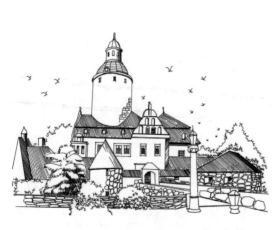

图 2-1

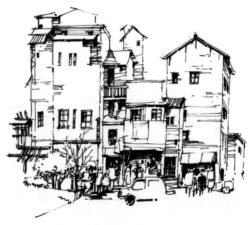

图 2-2

2.1.2　线条的常用类型

线条是组成画面最基本的元素，画线条也是最重要的基本绘制技法。线条的种类很多，包括直线、曲线、波浪线，以及其他特殊线型。不同的线条组成的画面会让观者产生不同的画面感受，而手绘效果图中的线条最重要的要求是流畅、肯定、有力度。

1. 直线的画法与误区

直线在手绘图中应用得最为广泛，直线练习也是训练初学者对画面把控能力的重要方法。画直线讲究起笔、运笔、收笔。起笔要快，运笔要肯定，尽量保持匀速，收笔要稳。起笔、收笔的两段较重，中间要轻，并保证在一条直线上。整个绘制过程要轻松、自然，使线条流畅有力、干练大气。

下面是直线运笔的 3 个技巧。

（1）回锋起笔，快速肯定；（2）匀速运笔，平稳准确；（3）回锋收笔，停顿有力。

掌握以上 3 个技巧后，还可以通过控制运笔的速度，画出不同感觉的快线和慢线。但无论运笔是快还是慢，总体都需要保持平直，如图 2-3 所示。

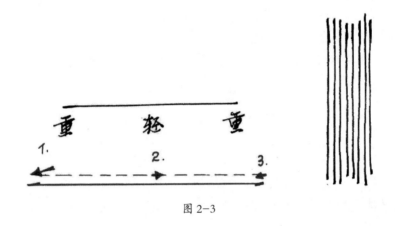

图 2-3

下面是画直线的两种错误运笔方式范例。

错误运笔方式一：线条起笔随意，没有把握准位置，而且运笔无力，不确定，没有回锋收笔的停顿，如图 2-4 所示。

错误运笔方式二：线条方向和位置把握不准确，反复修改、叠加线条，如图 2-5 所示。

图 2-4 图 2-5

初学者经常误以为画线条一定要快，而且要画得直，就像使用尺子画的一样，这种观念是不对的。直线在画面上的表现应该是轻松自然、肯定大气、整体笔直的。

2. 曲线的画法与误区

曲线更多地运用在树木、人物、云等配景上。各种曲线的变化会使画面效果显得更丰富，随意又不失力量感。曲线能有效提高画面的生动感和干练感，所以曲线练习也是非常重要的。

下面是曲线运笔的 4 个技巧，如图 2-6 所示。

（1）回锋起笔，快速肯定；（2）快速运笔，轻松多变；（3）回锋收笔，停顿有力；（4）点的结合，增强活力。

提示： 绘制形状规则的物体（如车轮、水桶）时，要把握其整体形状，不能太随意，要做到形散而意不散。

图 2-6

下面是曲线的两种错误画法示例。

错误一：线条的弧度过于平均、随意，没有搓顿感。1、2、3 点的形状几乎相同，没有变化，也就失去了艺术感，如图 2-7 所示。

错误二：线条不确定，对物体外形过多描边，导致线条毛躁，这是手绘线稿中的大忌，如图 2-8 所示。

图 2-7　　　　　　　　　　　　　图 2-8

3. 抖线的画法与误区

抖线也称为"波浪线"，是手绘线条中非常优美、自然且富有神韵的线条，在手绘作品中运用较多。画抖线时要求整体平直，且具有明确的方向感。与直线相同，要求两头重中间轻，线条流畅、自然，如图 2-9 所示。

图 2-9

下面是抖线运笔的 3 种技巧。

（1）回锋起笔，快速肯定；（2）随意运笔，轻松多变；（3）方向明确，增强活力。

提示： 在绘制抖线时要注意线条抖动的幅度，把握好抖动的韵律，保持整体平直。

下面是曲线的两种错误画法示例，如图 2-10 所示。

图 2-10

4．其他特殊线型的画法与误区

除了上述 3 种基本的线条类型，手绘中还经常会用到爆炸线条、凹凸线条等特殊线型。这些特殊线型广泛应用于灌木丛等归纳形象的刻画，绘制的线条讲究变化，如图 2-11 所示。

图 2-11

下面是特殊线型运笔的 3 种技巧。

（1）轻松运笔，参差动态；（2）不规则运笔，自然流畅；（3）掌握节奏，生动且有韧性。

提示： 绘制特殊线型时，要注意不同的线条特征，把握好外形，以及运笔的节奏和变化，如爆炸线条要快速绘制，凹凸线条要充满韵律感。

下面是特殊线型的两种错误画法示例。

错误一：爆炸线条的尖角不尖，出现圆圈，没有方向感，运笔过于随意，没有力度和特征，如图 2-12 所示。

错误二：凹凸线条的幅度过于平均，没有变化。用笔生硬，运笔过于平直，没有艺术感，如图 2-13 所示。

图 2-12 图 2-13

2.1.3　不同风格的排线练习

我们可以通过绘制疏密变化的线条进行控笔训练，再结合绘制一些图形和不同走向的线条练习，完成从量变到质变。只有通过反复练习，绘制的线条才会形成一种风格，这就是我们常说的线条的精气神。如图 2-14 所示为一些针对各种线条类型及线条组合的练习范例。

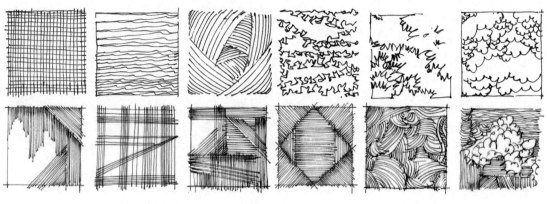

图 2-14

2.1.4　线条的运用技巧

徒手画的线条和借助尺子画的线条的区别在于，徒手画的线条艺术性更强，用尺子画的线条设计感更强。有时，徒手增加的一些小细节不仅能凸显画面的趣味性，也容易形成个人风格。

以如图 2-15 所示的图形为例，在画直线时，由于手的局限不能一笔画完，可以把线条分段画，适当断开或增加一些点的刻画。别小看这些点，有时点在画面中起着非常重要的作用。适当运用一些线条的粗细对比、曲直对比等，都能增加画面的艺术感。

图 2-15

2.2　手绘基础透视训练

本节所讲的透视是一种绘画活动中的观察方法，也是研究视觉画面空间的专业术语。通过这种方法，可以归纳出视觉空间的变化规律，是绘画的重要理论基础。我们必须先理解透视的原理，才能掌

握透视中不同的变化规律，将其正确地运用到我们的绘画活动中。

2.2.1 透视的基本概念

人在观察空间物体时，会感觉距离越近的物体越大，距离越远的物体越小，形成近大远小的视觉现象，这称为"透视现象"，如图 2-16 所示。

我们通过观察图 2-16 可以发现，马路越来越窄，路灯越来越矮，近处的车辆比远处的车辆大，这就是生活中的透视现象。

2.2.2 透视的原理

透视就是在平面画幅上表现空间的方法。要想画好手绘效果图，掌握基本的透视原理是一个设计师应做的功课。我们的眼睛所看到的物体要在平面上呈现立体形态，可以通过透视原理实现。透视分线条透视和色彩透视。我们在手绘草图时以线条画出符合透视原理的形体是线条透视；而应用色彩随对象距离远近而变化表现画面的空间层次是色彩透视。

透视是绘画专业和设计专业的技法理论课程，是高等艺术院校学生的必修课。要画好手绘效果图，正确地掌握透视原理，将物体和空间正确地表现在画面上非常重要。我们在学习的过程中，往往用直觉去作画，这样不但容易出现错误，而且得不到预想的三维空间效果，所以，透视法则是设计师必须掌握的绘画基础技能。如图 2-17 所示为运用了两点透视法绘制的效果图。

图 2-16

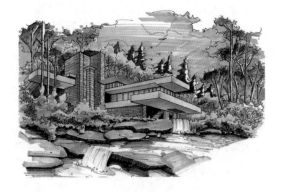

图 2-17

在研究透视规律时，必须在画者和被画景物之间竖立一块假想的透视平面，要研究的千变万化的景物透视图形，都在这块透视的平面上。离开了这块平面，透视图形就失去了落脚的场所，如图 2-18 所示。

- 基面 GP：建筑形体所在的地平面。

- 画面 PP：人与物体之间的假设面，即透视图所在的平面。

- 视点 EP：相当于画者的眼睛。

- 消失点 S_1 和 S_2：不平行于画面的直线无限延伸而形成的交点。

- 视平线 HL：观察景物时与视点高度平行的线。

绘画是通过眼睛所观察到的景物，再将其表达在纸面上，实质就是在二维的平面上画出三维的空间视觉效果。透视的规律包括近大远小、近高远低、近宽远窄、近疏远密等。即便线条画得再好，颜

色上得再漂亮，若透视关系错了，则全盘皆输。

2.2.3　一点透视的运用练习

如果建筑物有两组主向轮廓线平行于画面，那么这两组轮廓线的透视就不会有消失点，而第三组轮廓线就必然垂直于画面，只有一个消失点 S，这样画出的透视称为"一点透视"。在此情况下，建筑物必然有一个方向的立面平行于画面，又称"平行透视"，如图 2-19 所示。

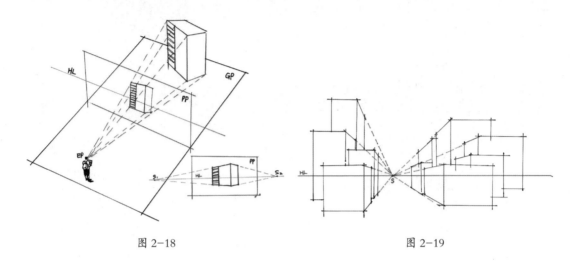

图 2-18　　　　　　　　　　　　　　　　　　图 2-19

一点透视空间中的形体具有近大远小的特点。将练习的正方形根据近大远小的特点，以前后遮挡的方式依次排列，逐渐变小，最后形成一个点，即消失点。

采用一点透视法绘制体块时，可以先在纸上定出一个中心点，所有的横线和竖线平行绘制，透视线的延长线交于消失点，在练习的过程中尽量徒手绘制，要做到在整体的透视中不出错，如图 2-20 所示。

在风景手绘图中，一点透视常用来表现具有很强延伸感的空间，常见的有大桥，如图 2-21 所示。

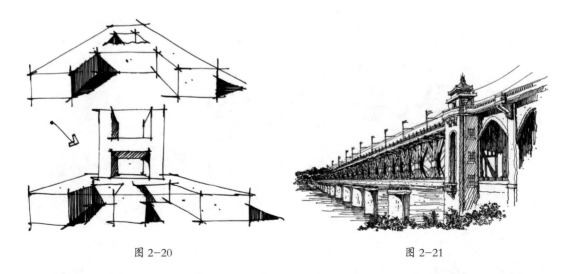

图 2-20　　　　　　　　　　　　　　　　　　图 2-21

同样是一点透视，视点的高低变化，也会产生不一样的效果，如图 2-22 所示。

2.2.4 两点透视的运用练习

如果建筑物仅有铅垂轮廓线与画面平行，而另外两组水平的主向轮廓线均与画面斜交，那么在画面上会形成两个消失点——S_1 及 S_2，这两个消失点都在视平线 HL 上，这样形成的透视图称为"两点透视"。在此情况下，建筑物的两个立角均与画面呈倾斜角度，又称"成角透视"，如图 2-23 所示。

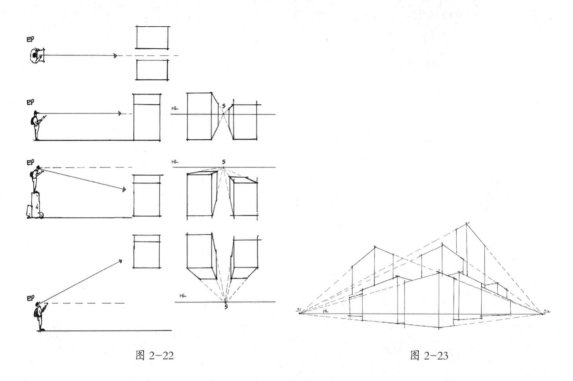

图 2-22 图 2-23

在日常练习中，可把中心点定于纸面中间，消失点定于纸面两端，在纸面上把处于各个空间位置的物体绘制出来。绘制时需要设定物体的长、宽、高，绘制出的形体要符合预想尺寸，不断提升自己的透视感受能力，最终达到能够独立判断透视关系正确与否的水平，如图 2-24 所示。

在风景手绘图中，两点透视的表现不仅能突出建筑物的特点，还能延伸景物中的空间范围，如图 2-25 所示。

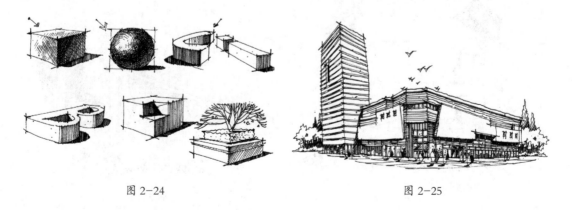

图 2-24 图 2-25

同样是两点透视，视点的高低变化，也会产生不一样的效果，如图 2-26 所示。

2.2.5　三点透视的运用练习

三点透视一般用于绘制超高层建筑的鸟瞰图或仰视图。画面中的建筑物没有一个面与画面平行，所以产生第三个消失点 S_3。第三个消失点必须在画面的主视线上，使其与视角的二等分线保持一致，如图 2-27 所示。

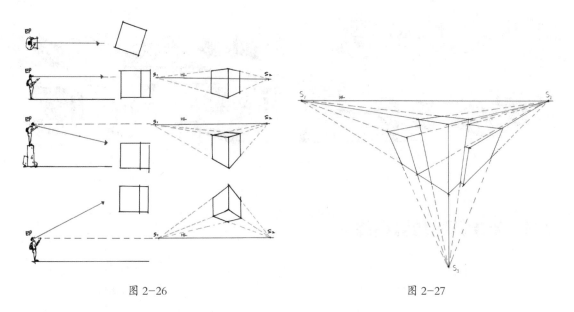

图 2-26　　　　　　　　　　　　　　　　　　图 2-27

在风景手绘图中，三点透视不太常用，它更多地应用在建筑设计表现图上。三点透视结合散点透视适合表现全景，能突出建筑群的面积特点，更大范围地观察景物的空间全貌，但对初学者而言，较难掌握，如图 2-28 所示。

三点透视分为仰视和俯视，根据不同的视点高低也会呈现不同的效果，如图 2-29 所示。

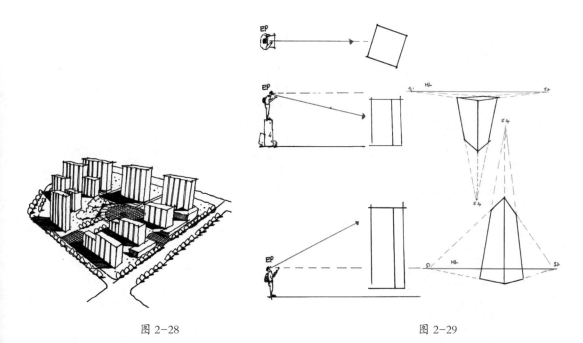

图 2-28　　　　　　　　　　　　　　　　　　图 2-29

2.2.6 用几何形体透视空间线条表现阴影

物体可以看作由一些基本的几何形体构成的，透视体块及投影的练习对于设计师能更准确地刻画物体是非常有帮助的。我们可以通过形体组合训练，掌握同一空间体块的透视关系，把简单的体块组合当作简化的建筑空间，更好地把握透视中体块之间的空间层次关系，如图 2-30 所示。

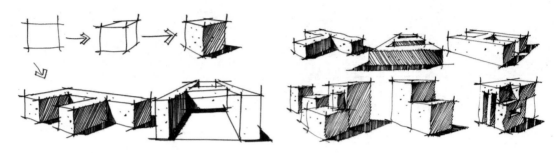

图 2-30

2.3 手绘基础构图训练

构图是一个造型艺术术语，即绘画时根据题材和主题思想的要求，把要表现的形象适当地组织起来，构成一个协调且完整的画面。构图是表达作品思想内容并获得艺术感染力的重要手段。

本节主要针对构图进行讲解，详细介绍构图的概念和作用、构图的要点、取景、构图的主次与取舍、构图的比例和对比、构图的黄金法则、构图的种类和特点，以及常见构图问题解析等。

2.3.1 构图的概念

通过理解构图的概念、重要性和作用，强化构图在绘画中的重要性，使我们更重视画面的构成环节，提高对画面的创作能力。

构图从广义上讲是指创作者对作品的布局和经营，在一定的平面空间里以某种方式构成富有一定形式美的空间布局；从狭义上讲，构图是指画者在画面上根据主题进行构思，有规律地对画面对象的位置和大小进行合理的安排布局。

在如图 2-31 所示的空间中，建筑物和地面根据透视关系逐渐延伸收拢，并加入了人物元素。远处的天空进行了大面积的留白，给人无限向外延伸之感。

对于初学者来说，构图是绘画的第一步，也是完成作品的关键步骤。构图合理与否直接决定画面的成败。真正影响作品水平的不是绘画技术，而是绘画意识，绘画意识重点体现在构图上。对于艺术家来说，构图直接影响作品的成败。简单来说，构图是作品艺术感染力强弱的重要体现。

如图 2-32 所示的空间构图中，有明确的近景、中景和远景三个层次的区分，有效地拉开了空间中物体之间的距离。乔木之间有近大远小的变化，人物之间有近大远小、近实远虚的变化，通过这些细微的改变，让整体画面构图更合理。

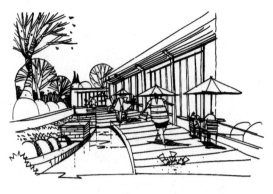

图 2-31

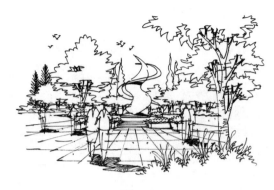

图 2-32

2.3.2　构图的作用

画面的合理构思，不但能增强画面的冲击力，更能提高画作的艺术价值。优秀的构图往往具有"小中见大"之奥妙，在方寸之间展现大千气象，给人以丰富的遐想和无限的内涵，进而焕发出"象外之象，境外之境"的意境。

在如图 2-33 所示的空间中，利用近景的植物收边，建筑物和地面铺装根据透视关系逐渐延伸收拢，把视觉中心向地平线的消失点引导，加上设当的人物元素，给人以无限遐想，有一种想要走进建筑内一探究竟的意味，无形中又增加了一个建筑内部空间的层次关系。远处的天空采用大面积留白的方式，让整体画面的空间疏密有致，给人无限向外延伸之感，看似画面中的空间狭小，实则表现出来的是无数个看不见却又存在的空间意境。

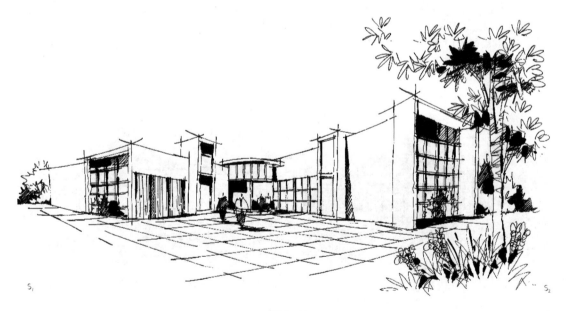

图 2-33

2.3.3　构图的要点

在设计手绘效果图中，学习构图是十分重要的。掌握构图主要有两个要点，即取景的选择和构图的规律。

1. 取景的选择

取景是绘画中重要的环节，面对自然景象，要懂得取舍，不能盲目地看见什么就画什么，缺乏对所画对象的观察与感受。不同的取景范围，也有不同的取景方法和绘画要求。

在绘制设计手绘效果图之前，需要把握好取景的范围，这是写生手绘时常见的问题。对此，首先要掌握取景的核心要求，要有主次，懂得取舍。在取景表现对象的时候，要尽量选择能够表现出对象特征的角度，因为不同的角度表现出来的景象是不同的，表现出来的效果能够直接影响画面的结构。下面分别是绘画中常见的取景方法——手框框景和自制纸板框框景，如图2-34所示。

图2-34

选取近距离的景物时，要注意景物大小的对比。规则物体的透视要求较高，对物体本身的比例和外形的分析要准确。

以如图2-35所示的图像为例，原图是一个雪景，在大雪覆盖下，物体的形体在视觉上残缺不全，能够表现的细节有限。线稿中弱化雪景氛围，把地面上的物体结构完整细化出来，并添加小草笔触表现草坪效果。原图中天空中穿过的电线单一，线稿中通过主观处理，改变了电线的走势，增加了电线的数量和电线杆，让空间布局更合理、完整。木屋也主观地添加了细碎的线条以表现质感，让画面效果更细腻。

图2-35

中景取景是风景写生中常用的取景方法，其主要运用一点透视和两点透视关系，空间感较强，对比关系较容易处理。

以如图2-36所示的图像为例，原图空间中地面铺装看不全，绘制线稿时主观调整视角，把地面铺装部分完整表现出来，并且绘制近景草坪以完善画面布局。原图中有两座建筑，绘制线稿时把远处的建筑舍弃，把近景的建筑作为主体进行细致刻画。原图中的远山，由于空间距离较远，看不清具体树木的轮廓，只是隐约形成了线状山形，线稿中采用概括的手法表现远山，增添空间层次感即可。

<p style="text-align:center">图 2-36</p>

　　全景通常应用于作品创作中，绘画时间较长。它主要运用散点透视的方法，全局布局要富有节奏，密而不乱，对画面的控制能力要求非常高。

　　全景的空间范围较大，原图中的物体较多，但是局部细节却看得不是很清楚。绘制线稿时，主要细化近景植物的外形特征，远景植物采用形体概况的手法简单交代外形和明暗即可。中景建筑的部分，根据透视关系绘制出基本结构，再刻画窗户和屋顶的细节。整体画面中，密集的植物叶片和大面积空白的道路铺装形成疏密对比，较高的乔木和矮小的灌木形成大小对比，具有高低层次错落感，如图 2-37 所示。

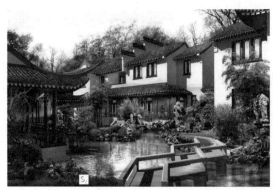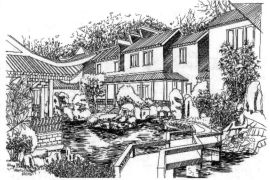

<p style="text-align:center">图 2-37</p>

2．构图的规律

设计手绘构图要掌握其基本规律。

　　（1）均衡与稳定。

　　均衡与稳定是构图中最基本的规律，设计手绘构图中的均衡表现为稳定和静止，给人视觉上的平衡。其中对称的均衡表现为严谨、完整和庄严；不对称的均衡表现为轻巧、活泼。

　　（2）统一与变化。

　　构图时在变化中求统一，在统一中求变化。序中有乱，乱中有序。主次分明，画面和谐。

　　（3）韵律。

　　图中的要素有规律地重复出现或有秩序地变化，具有条理性、重复性、连续性，形成韵律节奏感，给人深刻的印象。

（4）对比。

设计手绘构图中的两个要素相互衬托而形成差异，差异越大越能突出重点。构图时在虚实、数量、线条疏密、色彩与光线明暗上形成对比。

（5）比例与尺度。

构图设计中要注意物体本身和配景的大小、高低、长短、宽窄是否合适，整个画面的要素之间在度量上要有一定的制约关系。良好的比例构图能给人和谐、完美的感受。

2.3.4 构图技巧

构图是作画时首先需要考虑的问题，画面中主体位置的安排要根据题材等内容而定。研究构图就是研究如何在室内空间中处理好各个实体之间的关系，以突出主题、增强艺术的感染力。构图处理是否得当、是否新颖、是否简洁，对于设计作品的成败关系很大。

构图时经常容易出现以下 3 个问题，手绘效果图时需要避免。

（1）如果画面过大，构图太饱满，那么整体画面会显得拥挤，给人膨胀、不透气的感觉，仿佛物体要冲出画面，如图 2-38 所示。

（2）如果画面过小，构图太小，那么整体画面显得空乏，给人小气的感觉，也不利于细小物体的塑造，如图 2-39 所示。

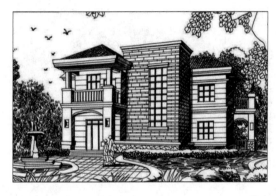

图 2-38

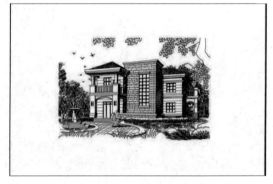

图 2-39

（3）如果画面过偏，构图失衡，那么整体画面构图太偏左上，右下方显得空旷、不饱满，整体布局有失平衡，如图 2-40 所示。

正确的构图是适当的，整体画面构图居中，不向一方偏移，上下左右距离纸张边缘的空间较平衡，比例不大不小，视觉效果舒适，如图 2-41 所示。

2.3.5 构图的黄金法则

构图中存在一些由前人归纳总结出来的美学规律和处理方法，我们可以根据这些规律和方法推敲出更多的构图方式。因此，我们把黄金分割和画面平衡称为构图的黄金法则。

1．黄金分割

黄金分割是美学上的绝佳比例。在构图时，把主体安排在黄金分割点上，能使画面更具有和谐美感。主体在画面中心，能给人静止的感觉，但有时候会显得严肃、呆板，如图 2-42 所示。

主体在黄金分割点时，最容易引起人的注意并让画面富有动感，如图 2-43 所示。

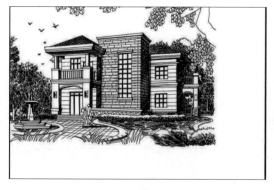

图 2-40

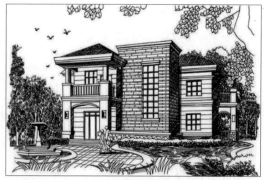

图 2-41

图 2-42

图 2-43

2．画面均衡

画面均衡是构图的一个重要原则。构图讲究的是形式美感，均衡能给人稳定、舒服的心理感受。均衡不是对称，要达到均衡这一境界，需要让画面中的形状 、颜色和明暗区域互相补充与呼应。无论什么形式的构图，都必须遵守这个均衡法则。

画面线条、黑白、分布失衡，给人下沉、左重右轻的感觉，显得构图有缺失感，如图 2-44 所示。

画面线条、黑白、分布均衡，左右对比关系明确，有自然、平稳的感觉，如图 2-45 所示。

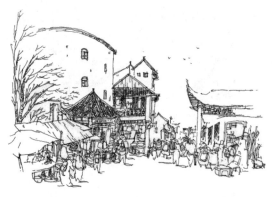

图 2-44

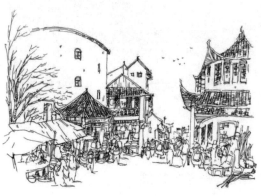

图 2-45

2.3.6　三角式构图

三角式构图的画面给人稳定、坚实、灵活的视觉效果，适用性非常广泛，如图 2-46 所示。

在如图 2-47 所示的空间中，假山是主体物，虽然整体结构外形近似三角形，但是比例对比效果并不明显。所以在底部增加了一个花坛造型的空间层次关系，并且采用一点透视的视角，有效地拉长了横向空间的结构。花坛近处左右两个角的视点与假山石顶端的视点形成了一个三角形的视觉效果，整体画面显得更稳定。

图 2-46

图 2-47

2.3.7　S 形构图

S 形构图充满活力与韵味。通过主观处理，画面显得生动活泼，有很强的趣味性和空间感，可用在一些较多雷同景物的场景，适合表现道路和河流等，如图 2-48 所示。

在如图 2-49 所示的空间中，以弯曲的高架桥作为 S 形构图的主体，支撑的柱子和两边的路灯也都沿着弯曲的高架桥的结构进行绘制，并且做出近大远小、近高远低的透视变化。

图 2-48

图 2-49

2.3.8　框架式构图

框架式构图需要画面的周围有相关的元素作为框架，常见的可以利用框架式物体，如门窗、书架、镜子等。以如图 2-50 所示的图像为例，使用四周的树叶作为框架进行构图。

在如图 2-51 所示的空间中,中间的门庭建筑作为视觉中心主体物,两边的植物形成框架且以强烈的色彩形成对比,凸显中间的建筑物。

图 2-50

图 2-51

2.3.9　对称式构图

对称式构图的特点是左右平衡、相互呼应。画面中存在一条可以将画面隐约分开的对角线,通过在画面中创建一种感知的动态效果来吸引观者的目光。适用于主体左右或上下对称的构图,该构图手法直接、简单,适合大部分的场景,如图 2-52 所示。

在如图 2-53 所示的空间中,木桥的左右两边呈对称效果,逐渐消失于远处,是典型的一点透视关系。

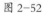

图 2-52

图 2-53

2.3.10　对角线式构图

对角线式构图是将画面的对角线作为主体物的排列依据,增强画面的动感和层次感。在视觉和空间上具有较强的纵深感和方向感,告别左右构图的单一感。需要注意的是,对角线不限形式,可以是直线,也可以是曲线。主体物可以放置在对角线上,也可以放置在画面的一角,如图 2-54 所示。

在如图 2-55 所示的空间中,倾斜的建筑物以对角线的形式出现在画面,与空白部分的天空形成强烈的方向感和纵深感。

图 2-54 图 2-55

2.3.11 居中式构图

居中式构图也称为"中心式构图"，顾名思义就是将一个主体物放置在画面中心的构图手法，该主体物需要与周围的主题颜色产生强烈的对比，以突出该主体物，如图 2-56 所示。

在如图 2-57 所示的空间中，画面中间的四合院在周围绿化和道路的衬托下，显得格外突出。

图 2-56 图 2-57

2.3.12 前景式构图

前景式构图是将一个或多个物体放置在画面前景部分并适当虚化，以增强画面的层次感和视觉深度，利用近处物体相对远处物体的大小差异来创建空间的立体感，常见的前景物体有花卉、树叶等。以如图 2-58 所示的图像为例，就是用花卉做前景虚化进行构图的。

在如图 2-59 所示的空间中，近景采用荷叶、灌木等线稿的形式进行虚化和弱化，与视觉中心的建筑物和水景形成强烈的反差感，凸显画面中的空间层次感。

图 2-58

图 2-59

2.3.13　引导线式构图

　　引导线式构图需要纵深感较强的图片素材，将元素放置在构成直线或曲线的点上，引导观者的视线沿着特定路径移动，如图 2-60 所示。

　　在如图 2-61 所示的空间中，门口的人物和道路铺装都起到了引导作用，让人不自觉地把视线往远处的建筑物内延伸。

图 2-60

图 2-61

第 3 章

手绘单体与组合线描训练

在艺术设计手绘表现中，除了基础手绘透视、线条、构图的训练，还有各种类型的单体与组合的线描训练，如室内设计的单体家具和家具组合、园林设计的单体景观和景观组合等。这些常用的单体是后期手绘空间效果图的基础组成部分，将它们搭配组合起来还可以表现空间效果。本章主要针对手绘单体与组合线描训练进行实例讲解。

3.1　单体家具线描手绘练习

单体家具是室内空间的重要组成部分，单体家具的绘制水平直接影响室内空间的表现效果，是手绘室内设计效果图表现的重点。绘制时要仔细观察，抓住物体的主要特征，先勾勒大体的轮廓，再添加局部细节。

3.1.1　餐桌绘制练习

从简单的圆形餐桌开始练习，画出餐桌的主要结构线，再添加暗部和投影细节即可。以下是餐桌线描的绘制步骤分解。

01　先用铅笔勾勒出圆形餐桌的大体造型，注意透视关系要准确，线条不要画得过重，如图 3-1 所示。

02　用针管笔绘制墨线稿。从局部入手，用圆弧线准确绘制出圆形桌面的轮廓，如图 3-2 所示。

图 3-1　　　　　　　　　　　　　　　　　　　图 3-2

03　继续用针管笔绘制出剩余桌腿的轮廓，注意线条及造型的准确性。然后擦除铅笔线条，保持画面的整洁，如图 3-3 所示。

04　勾画出投影的形状和范围，用排线的方法为画面添加暗部投影，处理好画面的明暗关系，如图 3-4 所示。

图 3-3　　　　　　　　　　　　　　　　　　　图 3-4

3.1.2 矮柜绘制练习

在绘制过程中，重点抓住矮柜的外形特征，线条用笔要肯定、流畅，注意正确把握透视关系。以下是矮柜线描的绘制步骤分解。

01 用铅笔勾勒出矮柜的大体造型，注意运笔要轻松随意，线条不要画得过重，如图3-5所示。

02 在铅笔稿的基础上，用针管笔准确绘制出矮柜的轮廓，注意线条要流畅、肯定。然后擦除铅笔线条，保持画面的整洁，如图3-6所示。

图 3-5 图 3-6

03 添加并完善局部细节的刻画，用排线的方法为画面添加暗部投影，表现明暗关系，使画面看起来更稳定，如图3-7所示。

图 3-7

3.1.3　单人沙发绘制练习

单人沙发线描表现的是正侧面，透视关系相对简单，用靠垫元素增添画面的趣味性，通过刻画沙发的纹理细节，区分物体的质感。以下是单人沙发线描的绘制步骤分解。

01 先用铅笔勾勒出单人沙发的大体造型，注意运笔要轻松随意，线条不要画得过重，如图 3-8 所示。

02 用针管笔准确绘制出沙发的轮廓，注意线条要自然流畅。然后擦除铅笔线条，保持画面的整洁，如图 3-9 所示。

图 3-8　　　　　　　　　　　　　　　　　　图 3-9

03 添加并完善局部细节，表现材质特征，使画面看起来更精细，如图 3-10 所示。

04 勾画出投影的形状和范围，用排线的方法为画面添加暗部投影，处理好明暗关系，如图 3-11 所示。

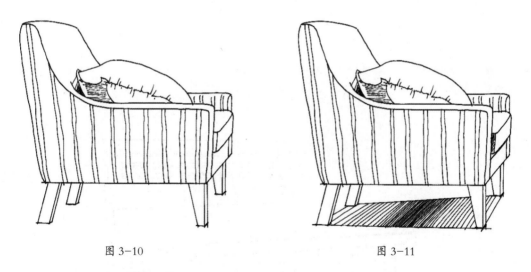

图 3-10　　　　　　　　　　　　　　　　　　图 3-11

3.1.4　单体床绘制练习

床的造型有很多，以下以方体床为例，详细讲解单体床线描的绘制步骤。

01 先用铅笔勾勒出方体床的大体造型，注意把握好整体的比例关系，透视关系要准确，如图 3-12 所示。

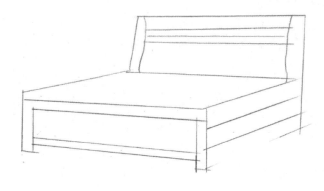

图 3-12

02 用针管笔准确绘制出方体床的轮廓，注意线条要肯定、稳重。然后擦除铅笔线条，保持画面的整洁，如图 3-13 所示。

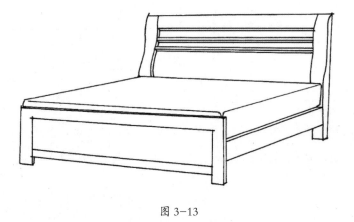

图 3-13

03 添加并完善局部细节，表现材质特征，并用排线的方法为画面添加暗部投影，表现明暗关系，使画面看起来更稳定，如图 3-14 所示。

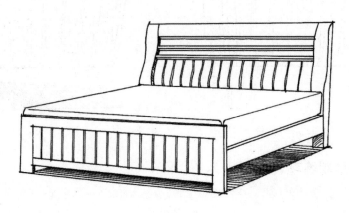

图 3-14

3.1.5　地毯绘制练习

以下是地毯线描的绘制步骤分解。

01 根据透视关系,用铅笔勾勒出地毯的大体造型,注意运笔要轻松随意,线条不要画得过重,如图 3-15 所示。

02 用针管笔准确绘制出地毯的外轮廓,注意线条要自然流畅。然后擦除铅笔线条,保持画面的整洁,如图 3-16 所示。

03 为画面添加局部细节,注意线条及造型的准确性,如图 3-17 所示。

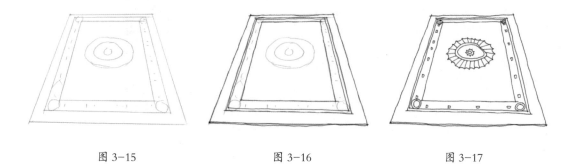

图 3-15　　　　　　　图 3-16　　　　　　　图 3-17

04 进一步完善局部细节,如图 3-18 所示。

05 用排线的方法为画面添加暗部投影,处理明暗关系,完成绘制,如图 3-19 所示。

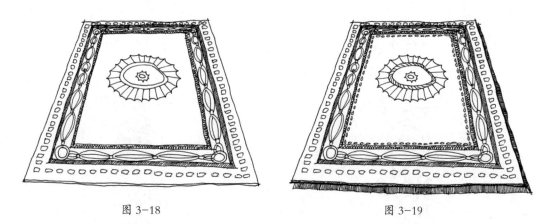

图 3-18　　　　　　　　　　　　图 3-19

3.1.6　落地灯绘制练习

以下是落地灯线描的绘制步骤分解。

01 用铅笔勾勒出落地灯的大体造型,注意运笔要轻松随意,线条不要画得过重,如图 3-20 所示。

02 用针管笔准确绘制出灯罩的轮廓,注意线条要流畅、肯定,如图 3-21 所示。

03 继续用针管笔画出落地灯灯杆部分的轮廓,注意线条及造型的准确性,如图 3-22 所示。

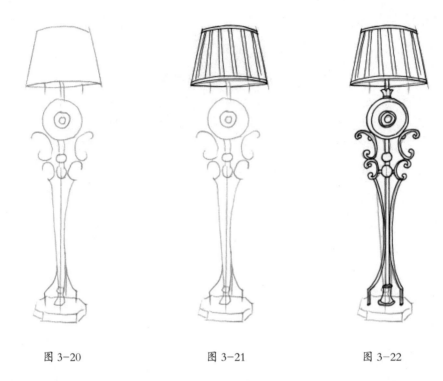

图 3-20 图 3-21 图 3-22

04 画出落地灯的底座部分，然后擦除铅笔线条，保持画面的整洁，如图 3-23 所示。

05 进一步细化画面，并适当加重轮廓线，加强明暗对比，并稍微处理一下画面的明暗关系，如图 3-24 所示。

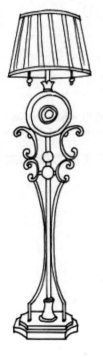

图 3-23

图 3-24

3.1.7 吊灯绘制练习

以下是吊灯线描的绘制步骤分解。

01 用铅笔勾勒出吊灯的大体造型，注意运笔要轻松随意，线条不要画得过重，如图 3-25 所示。

02 用针管笔画出吊灯灯杆的轮廓，注意线条要流畅、肯定，如图 3-26 所示。

图 3-25 图 3-26

03 继续用针管笔画出灯杆分支部分的轮廓，注意线条及造型的准确性，如图 3-27 所示。

04 用针管笔画出灯杆剩余部分的轮廓，注意线条的叠压关系要准确，如图 3-28 所示。

图 3-27 图 3-28

05 画出吊灯灯罩的轮廓，然后擦除铅笔线条，保持画面的整洁，如图 3-29 所示。

06 适当加重轮廓线表现暗部，用排线的方法稍微处理明暗关系，完成绘制，如图 3-30 所示。

图 3-29 图 3-30

3.2　家具组合线描训练

　　单体家具常与相关陈设组合起来进行搭配，绘制时注意画面构图的优美和透视关系的准确。

3.2.1　沙发组合手绘练习

　　对现代人的生活而言，沙发已经成为不可缺少的家具。沙发按用料分为皮沙发、实木沙发和布艺沙发等，按照风格分为欧式沙发、现代家具沙发等。不同材质和风格的沙发手绘表现方式不同，所以在手绘表现时要结合家具的特点进行搭配。以下是沙发组合线描的绘制步骤分解。

01 绘制客厅组合透视空间骨架，用直线画出茶几和矮柜的外轮廓，用曲线画出沙发的外轮廓，结构要交代清楚，透视要准确，如图 3-31 所示。

图 3-31

02 绘制墨线稿。从中心的果盘和花卉开始绘制物体的结构，并表现地面铺装和背景墙，线条要自然流畅，如图 3-32 所示。

图 3-32

3.2.2　书桌椅组合手绘练习

书房组合家具按用料分为实木家具和板材家具等，按照风格分为现代家具、欧式家具和新古典家具等。不同材质和风格的书房组合家具手绘表现的方式不同，下面针对新古典实木书房组合家具的线描进行步骤详解。以下是书桌椅组合线描的绘制步骤分解。

01 对于书房组合家具设计，在绘制时首先要观察组合物体的位置及比例关系，然后用铅笔勾画出草图，注意对物体前后层次关系的把握，如图 3-33 所示。

图 3-33

02 绘制墨线稿。在草图的基础上从书桌上的配景开始画，如笔记本电脑、书籍、茶杯等。然后绘制前面的座椅，最后再画书桌的轮廓线，这样可以避免线条的错误搭接，使线条自然流畅且美观，如图 3-34 所示。

图 3-34

提示： 在书桌上适当添加笔记本电脑、书籍、茶杯等装饰品，可以烘托空间的气氛。

3.2.3　床体组合手绘练习

床体组合一般与床头柜、台灯、枕头等相关的软装元素进行搭配，绘制时要注意物体之间的比例关系和前后的遮挡关系。以下是床体组合线描的绘制步骤分解。

01 起铅笔稿。确定视平线的位置，用直线画出床体组合大体的透视线条，如图 3-35 所示。

图 3-35

提示： 本例绘制的效果图为一点透视，绘制时要注意一点透视的特征，只有一个消失点，视线平行于物体，所有水平线都是平行的。

02 先用直线画出床铺和矮柜等具体的结构造型，然后用曲线画出抱枕、床帘等物品，完善造型，如图 3-36 所示。

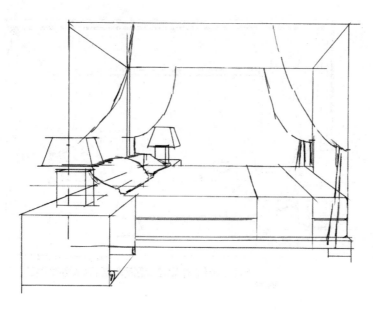

图 3-36

03 用针管笔绘制墨线稿。在草图的基础上准确绘制轮廓线，添加床帘并表现帘子的穿插纹理细节，注意线条要自然流畅，如图 3-37 所示。

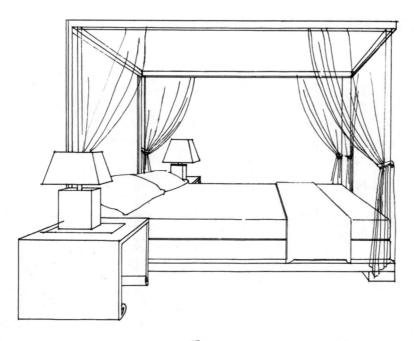

图 3-37

提示： 帘子这种柔软质感的布艺用线要注意虚实变化，表现出轻盈、下垂的感觉，可以通过添加褶皱来表现层次感。

04 深入局部刻画细节，表现材质特征，如木质矮柜、床垫等。用排线的方法添加投影，加强明暗对比，表现画面的立体感和空间感，如图 3-38 所示。

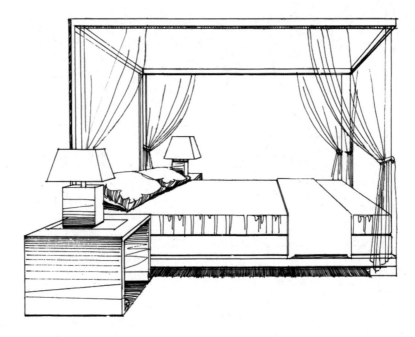

图 3-38

3.3 单体景观线描手绘练习

单体景观就是我们常说的配景。所谓"配景"，就是指陪衬主体的环境部分，主要包括植物、山石、水景、天空、远山、人物、车和其他环境设施。协调的配景是根据园林景观设计所要求的地理环境和特定环境而定的。配景的运用能显示主体物的尺度、判断物体的大小，人物就是最好的参照物。配景可以调整画面平衡、引导视线，把观者的视线引向画面的重点部位。配景可以表现出园林景观设计的特点和风格特征，增强园林景观的真实感。配景还可以表现空间效果，利用本身的形态、虚实增加画面的纵深感。

3.3.1 乔木绘制练习

普通的乔木一般比较高大，在手绘时要注意树木的轮廓、姿态造型，用线要简洁，能够快速地表现乔木的轮廓。表现乔木的明暗关系时，首先将其概括为最简单的几何形体，根据光源的方向进行明暗分析。绘制树干时，一般是从下往上绘制的，下面的树枝大，越往上越小。注意不要画得左右对称，左右树枝的长度都是不一样的，否则会显得死板。不同的树木树干的画法不同，绘制时抓住它们的生长特征即可。以下是乔木线描的绘制步骤分解。

01 用铅笔绘制出乔木大概的外形轮廓，把它的树冠看成简单的几何球体处理即可，如图 3-39 所示。

02 继续用铅笔绘制乔木的细节，注意树冠明暗关系的表现，如图 3-40 所示。

图 3-39　　　　　　　　　　　　　　　　图 3-40

03 在铅笔稿的基础上绘制乔木树干与树冠的轮廓线条，注意用线要自然流畅，如图 3-41 所示。

04 用橡皮擦去画面中的铅笔线，保持画面的整洁，如图 3-42 所示。

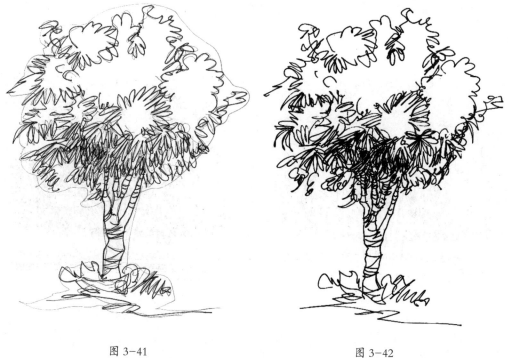

图 3-41　　　　　　　　　　　　　　　　图 3-42

3.3.2 灌木绘制练习

灌木是比较矮小的、没有明显主干的木本植物，一般组群靠近地面生长形成灌木丛。灌木丛在画面中有一种不很明确的内容形式，是真正意义上的点缀。绘画时可以把灌木丛看成一个立方体或球体，在光照下，分出明暗关系，运用3种明度的同色系颜色就可以表现出黑白灰关系，以突出灌木的体积感。以下是灌木线描的绘制步骤分解。

01 用铅笔绘制出灌木大概的外形轮廓，把它看成简单的几何球体绘制即可，如图3-43所示。

02 继续用铅笔绘制灌木的细节，注意表现树冠的明暗关系，如图3-44所示。

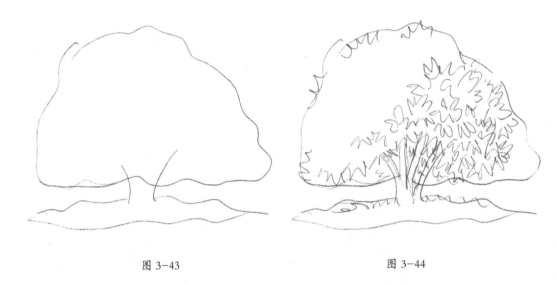

图 3-43　　　　　　　　　　　　　　　图 3-44

03 在铅笔稿的基础上绘制灌木树叶的线条，注意用线要自然流畅，如图3-45所示。

04 继续绘制树木的暗部，用橡皮擦去画面中的铅笔线，保持画面的整洁，如图3-46所示。

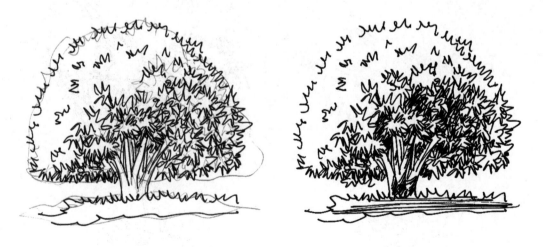

图 3-45　　　　　　　　　　　　　　　图 3-46

3.3.3　花篮绘制练习

花篮是以观花植物为主的盆栽景观，其花色艳丽、花朵硕大、花形奇异并具香气。手绘过程中可以搭配好看的吊挂式花盆进行表现。以下是花篮线描的绘制步骤分解。

01 用铅笔绘制出花篮大概的外形轮廓，表现出花篮大体的形态特征即可，如图 3-47 所示。

02 用勾线笔在铅笔稿的基础上绘制出植物线条，注意曲线的运用要自然，如图 3-48 所示。

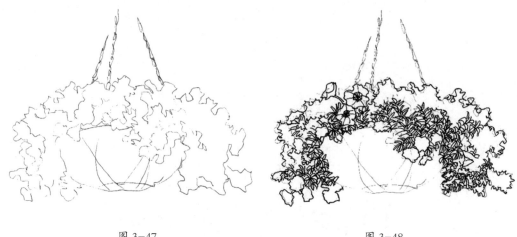

图 3-47　　　　　　　　　　　　　　　　　图 3-48

03 继续用勾线笔绘制出花篮的结构线，注意表现花篮上的纹理，如图 3-49 所示。

04 用橡皮擦去画面中的铅笔线，保持画面的整洁，如图 3-50 所示。

图 3-49　　　　　　　　　　　　　　　　　图 3-50

3.3.4　水生植物绘制练习

水生植物一般是指能够长期在水中或水分饱和土壤中正常生长的植物，如水竹、芦苇、千屈菜、睡莲、布袋莲、水蕴草、满江红等。以下是水生植物线描的绘制步骤分解。

01 用铅笔绘制出水生植物大概的外形轮廓，表现出大体的结构特征即可，如图 3-51 所示。

图 3-51

02 在铅笔稿的基础上绘制水生植物的轮廓线条，注意用线要自然流畅，如图 3-52 所示。

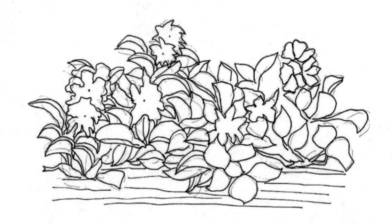

图 3-52

03 用橡皮擦去画面中的铅笔线，保持画面的整洁，如图 3-53 所示。

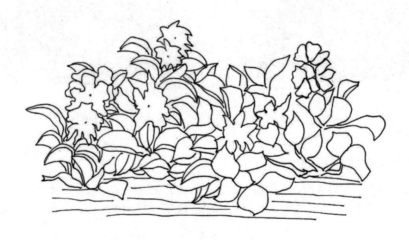

图 3-53

04 仔细绘制植物的结构细节，用自然的线条绘制水面，如图 3-54 所示。

图 3-54

3.3.5　草坪绘制练习

　　草坪一般是由那些株丛密集、低矮的地被植物组成的，它们覆盖在地表上防止水土流失，能吸附尘土、净化空气、减弱噪声、消除污染，并具有一定观赏和经济价值。以下是草坪线描的绘制步骤分解。

01 用铅笔绘制草丛大概的外形轮廓，确定画面的构图，如图 3-55 所示。

图 3-55

02 继续用勾线笔绘制出草丛的结构线，注意表现草丛上的细节，如图 3-56 所示。

图 3-56

03 继续绘制画面的细节，用 M 形线条绘制草坪，注意前后疏密与虚实关系的处理，如图 3-57 所示。

图 3-57

3.3.6　石块绘制练习

　　在园林景观设计中，石块主要分布在水池边、湖边、道路边、绿荫林地等，这些石头在景观园林中增强了景观的趣味性。绘制石块时要记住"石分三面"，即勾画石块的轮廓时画出左、右、上三个面体，这样画的石块就有了体积感。以下是石块线描的绘制步骤分解。

01 用铅笔绘制出石块大概的外形轮廓，如图 3-58 所示。

02 用勾线笔在铅笔稿的基础上绘制出石块准确的外形轮廓，注意用线的流畅性，如图 3-59 所示。

图 3-58

图 3-59

03 用橡皮擦去画面中的铅笔线，保持画面的整洁，如图 3-60 所示。

04 继续用勾线笔绘制石块的结构细节，用排列的线条绘制石块的暗部，增强石块的空间立体感，如图 3-61 所示。

图 3-60

图 3-61

3.3.7　水景绘制练习

　　水景是园林景观设计中重要的因素之一。水在自然界中有着不同的形态，如缓缓流淌的溪水、平静如镜的湖水、奔腾的瀑布，但无论是哪种形态，都要表现出水的灵动美。对于水景的绘制，要根据画面的具体情况来定。一般都用单线表现水景，最好的处理方式是采用留白或线条疏密的排列。以下是水景线描的绘制步骤分解。

01　用铅笔绘制水景小品大体的外形轮廓，表现出小品基本的形态特征即可，如图 3-62 所示。

02　在铅笔稿的基础上，用勾线笔绘制小品的外形轮廓，如图 3-63 所示。

图 3-62

图 3-63

03　用橡皮擦去画面中的铅笔线，保持画面的整洁，如图 3-64 所示。

04　继续绘制水景小品的结构细节，用排列的线条绘制暗部，确定画面的明暗关系，如图 3-65 所示。

图 3-64

图 3-65

3.3.8　花坛绘制练习

为了美化环境，园林景观设计中出现许多不同的花坛，由于其装饰美化简便、随处可见，以花坛不同的表现主题内容进行分类，是对花坛最基本的分类方法，可分为花丛花坛、模纹花坛、标题花坛、装饰物花坛、立体造型花坛、混合花坛和造景花坛等。以下是花坛线描的绘制步骤分解。

01 用铅笔绘制出景观花坛大概的外形轮廓，将其看成简单的几何形体进行绘制即可，如图 3-66 所示。

图 3-66

提示：绘制时，要注意把握花坛的结构特征，表现花坛的主题风格，掌握物体的透视关系，前后物体之间穿插的关系等。

02 用勾线笔在铅笔线的基础上，绘制出花坛和植物准确的外形轮廓，如图 3-67 所示。

图 3-67

提示：绘制花朵时，可以将其看成一个圆形，也要注意它的透视关系。

03 用橡皮擦去画面中的铅笔线，保持画面的整洁，如图 3-68 所示。

图 3-68

04 仔细绘制植物与花坛的结构细节，用排列的线条加重画面的暗部，确定画面的明暗关系，给画面添加阴影，增强画面的空间层次，注意用线要流畅，如图 3-69 所示。

图 3-69

提示： 绘制暗部的线条时，要注意与结构线的方向保持一致。

3.3.9　人物绘制练习

　　人物是园林景观设计手绘表现中不可或缺的部分，在手绘的效果图中搭配各种姿态的人物，可以使手绘表现的画面更生动，也更富有生活气息，使画面具有特定的环境效果。表现人物时要注意人体各部位的比例要协调，动作不要过大，姿态要端庄、稳定，单体人物不要太多，否则会导致画面零散、生硬。以下是人物线描的绘制步骤分解。

01　用铅笔绘制出人物大概的外形轮廓，如图 3-70 所示。

02　用铅笔进一步刻画人物的外形轮廓，注意表现人物结构特征，如图 3-71 所示。

03　用勾线笔在铅笔稿的基础上绘制人物，确定外形轮廓，注意用线要肯定、流畅。用橡皮擦去画面中的铅笔线，保持画面的整洁。用勾线笔进一步刻画人物的细节，注意表现衣服褶皱纹理，如图 3-72 所示。

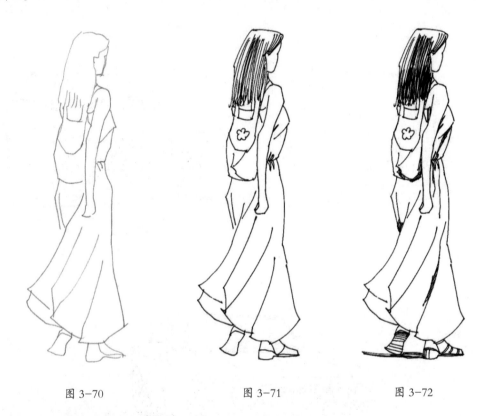

图 3-70　　　　　　　　　　图 3-71　　　　　　　　　　图 3-72

3.3.10　汽车绘制练习

　　汽车的种类很多，是手绘效果图中最常见的交通工具配景。手绘汽车的重点在于把握其基本结构及透视关系，用线要干脆利落，还要注意汽车的透视与画面主体的透视关系要一致，比例要协调。以下是汽车线描的绘制步骤分解。

01　用铅笔绘制汽车大概的外形轮廓，可以将其看作简单的几何体来绘制，如图 3-73 所示。

02　继续用铅笔绘制汽车的结构细节，注意线条的透视关系，如图 3-74 所示。

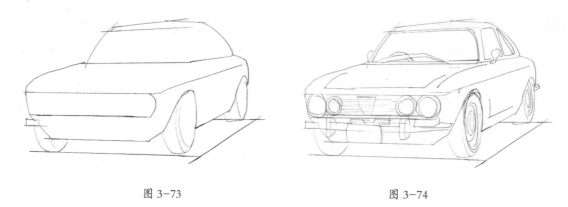

图 3-73　　　　　　　　　　　　　　　图 3-74

03 在铅笔稿的基础上，用勾线笔绘制出汽车准确的外形轮廓，如图 3-75 所示。

04 用橡皮擦去画面中的铅笔线，保持画面的整洁，如图 3-76 所示。

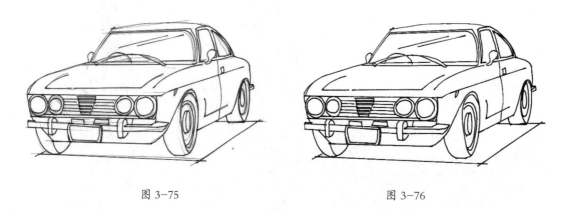

图 3-75　　　　　　　　　　　　　　　图 3-76

05 仔细刻画汽车的细节，用排列的线条绘制汽车的暗部和在地面上形成的阴影，如图 3-77 所示。

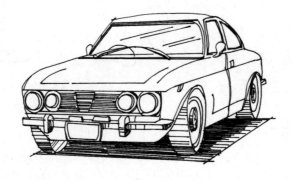

图 3-77

3.4　景观组合线描练习

　　本节主要介绍植物与灯具、石凳、栏杆等组合手绘实例，以及园林景观中常见的花架组合、长廊组合、园椅组合等手绘实例。

3.4.1　灯具与植物组合绘制练习

　　景观灯具是现代景观设计中不可缺少的部分，其本身不仅具有较高的观赏性，还能表现灯具与景区历史文化、周围环境的协调统一。 以下是灯具与植物组合线描的绘制步骤分解。

01　用铅笔绘制出景观灯具与植物大概的外形轮廓，如图 3-78 所示。

02　用勾线笔在铅笔线的基础上，绘制出景观灯具准确的外形轮廓，如图 3-79 所示。

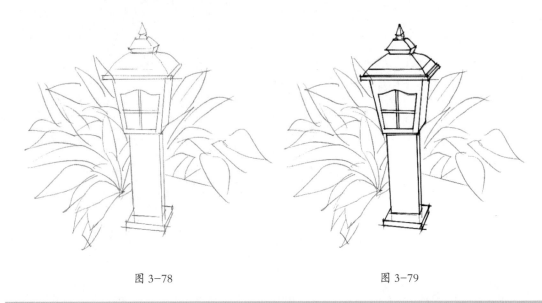

图 3-78　　　　　　　　　　　　　　　图 3-79

提示： 绘制时注意把握景观灯具的结构特征和物体的透视关系，以及画面中前后物体之间的遮挡关系等。

03　继续用勾线笔绘制叶子的轮廓线，如图 3-80 所示。

04　用橡皮擦去画面中的铅笔线，保持画面的整洁。仔细绘制灯具结构细节，用排列的线条绘制暗部与地面上形成的阴影，注意用线要流畅，如图 3-81 所示。

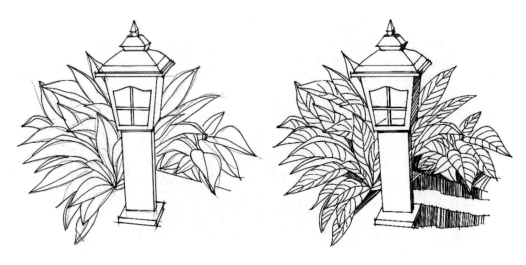

图 3-80　　　　　　　　　　　　　　　图 3-81

3.4.2　石凳与植物组合绘制练习

　　石凳也是园林景观中必备的设施，供游人就座休息、促膝谈心、观赏风景，同时石凳还具有组织风景和点缀风景的作用。石凳的设计一般都比较坚固耐用、构造简单，也能与周围环境相协调。以下是石凳与植物组合线描的绘制步骤分解。

01 用铅笔绘制石凳与植物大概的外形轮廓，确定植物与石凳之间的位置关系，注意画面透视关系的表现，如图 3-82 所示。

图 3-82

02 按照从左至右、从前至后的作画顺序，用勾线笔在铅笔线的基础上绘制画面左侧与前面的植物，注意表现出不同植物的结构特征，如图 3-83 所示。

图 3-83

03 继续用勾线笔在铅笔线的基础上，绘制出石凳准确的外形轮廓，注意用线要肯定、流畅，如图 3-84 所示。

图 3-84

04 用橡皮擦去画面中的铅笔线，保持画面的整洁，如图 3-85 所示。

图 3-85

05 仔细绘制植物与石凳的结构细节，用排列的线条加重画面的暗部，确定画面的明暗关系，给画面添加阴影，增强画面的空间层次，注意用线要流畅，如图 3-86 所示。

图 3-86

提示： 用小圆点表现石凳的粗糙感和石材的质感。

3.4.3　栏杆与植物组合绘制练习

　　园林景观设计中常见的栏杆有木制栏杆、石栏杆、不锈钢栏杆、铸铁栏杆、铸造石栏杆、水泥栏杆、组合式栏杆等。以下是栏杆与植物组合线描的绘制步骤分解。

01 用铅笔绘制出栏杆大概的外形轮廓，确定植物与栏杆之间的位置关系，注意表现画面的透视关系，如图 3-87 所示。

图 3-87

02 用勾线笔在铅笔线的基础上，绘制出栏杆准确的外形轮廓，如图 3-88 所示。

图 3-88

03 继续绘制画面中的配景植物，注意植物之间前后穿插的位置关系，如图 3-89 所示。

图 3-89

04 用橡皮擦去画面中的铅笔线，保持画面的整洁，如图 3-90 所示。

图 3-90

05 仔细绘制植物与栏杆的结构细节，用排列的线条加重画面的暗部，确定画面的明暗关系，增强画面的空间层次，注意用线要自然、流畅，如图 3-91 所示。

图 3-91

3.4.4　植物群落组合绘制练习

　　植物群落包括多种植物，但在绘制植物的过程中，无论是花草、灌木与绿篱，还是树木，都必须注意表现植物的疏密关系。绘制时要讲究线条的美感，以及植物的变化与统一。以下是植物群落组合线描的绘制步骤分解。

01　用铅笔绘制出景观植物大概的外形轮廓，确定画面的构图，如图 3-92 所示。

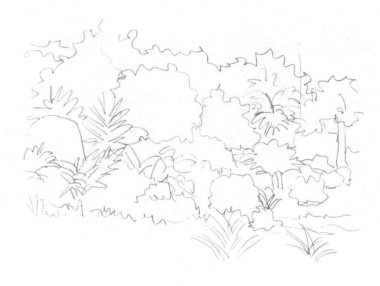

图 3-92

02　按照从前至后的绘画顺序，用勾线笔在铅笔稿的基础上绘制近景植物，绘制草丛时注意叶子的前后穿插关系，用 M 形线条绘制草坪，注意表现疏密关系，如图 3-93 所示。

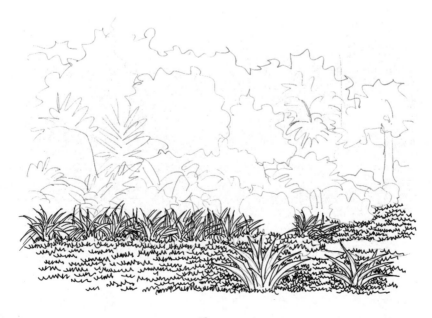

图 3-93

03 继续绘制中景植物，注意小灌木的结构特征，如图 3-94 所示。

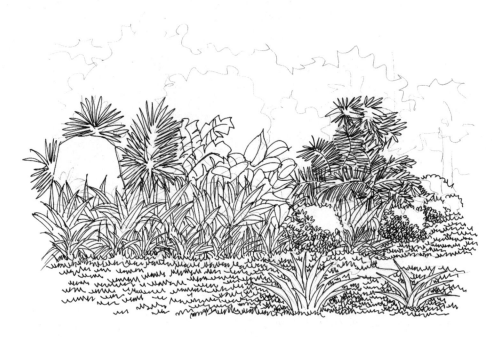

图 3-94

04 继续绘制远景植物，绘制远景时，只绘制出植物的外形轮廓即可，如图 3-95 所示。

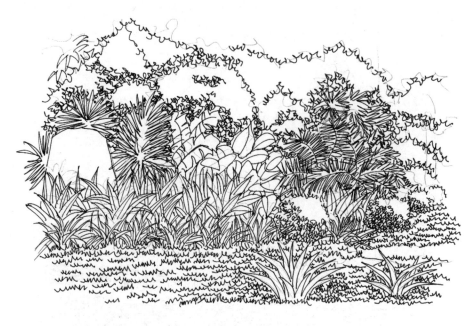

图 3-95

05 用橡皮擦去画面中的铅笔线，保持画面的整洁。仔细绘制植物群落的细节，加重画面的暗部颜色，确定画面大体的明暗关系，增强画面的空间层次，注意用线要自然、流畅，如图 3-96 所示。

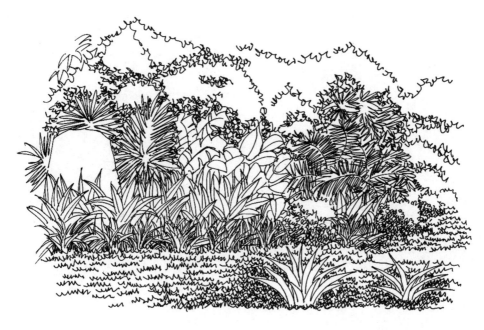

图 3-96

3.4.5　花架组合绘制练习

花架是供攀缘植物攀附的园林设施，又称"棚架"或"绿廊"。花架可作遮阴之用，并可点缀园景。现在的花架有两方面作用。一方面供人歇足休息、欣赏风景；一方面创造攀缘植物生长的条件。以下是花架组合线描的绘制步骤分解。

01　用铅笔绘制花架大概的外形轮廓，确定植物与花架之间的位置关系，注意表现画面的透视关系，如图 3-97 所示。

图 3-97

02 用勾线笔在铅笔线的基础上绘制出花架准确的外形轮廓，注意物体前后之间的位置关系，如图 3-98 所示。

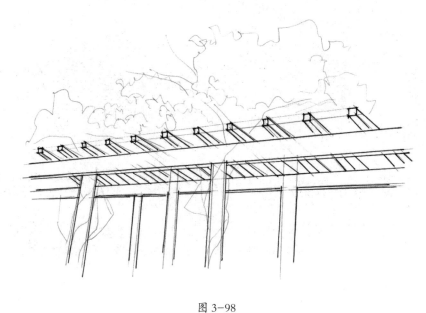

图 3-98

03 继续绘制植物的线条，表现出植物大体的形态特征即可，绘制时注意植物线条的流畅性和自然性，如图 3-99 所示。

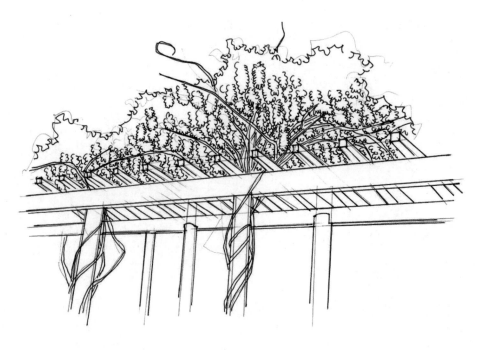

图 3-99

04 用橡皮擦去多余的铅笔线，保持画面的整洁，如图 3-100 所示。

图 3-100

05 绘制画面的暗部，为画面添加阴影，确定画面的明暗关系，如图 3-101 所示。

图 3-101

3.4.6　长廊组合绘制练习

长廊是指屋檐下的过道、房屋内的通道或独立有顶的通道，包括回廊和游廊，具有遮阳、防雨、小憩等功能。廊是建筑的组成部分，也是构成建筑外观特点和划分空间格局的重要手段。如围合庭院

的回廊，对庭院空间的处理、体量的美化十分重要；而园林中的游廊则可以划分景区，形成空间的变化，增加景深。以下是长廊组合线描的绘制步骤分解。

01 用铅笔绘制长廊大概的结构轮廓，确定画面的构图，注意表现画面的透视关系，如图3-102所示。

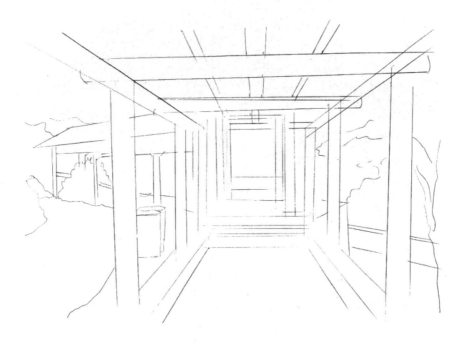

图 3-102

02 用铅笔进一步刻画长廊的细节结构，注意表现出结构体块的厚重感，如图3-103所示。

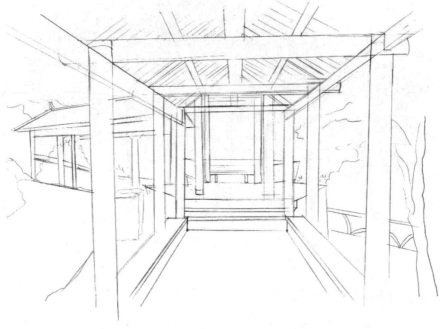

图 3-103

03 在铅笔稿的基础上，用勾线笔绘制出长廊准确的结构线，注意用线要肯定、流畅，如图 3-104 所示。

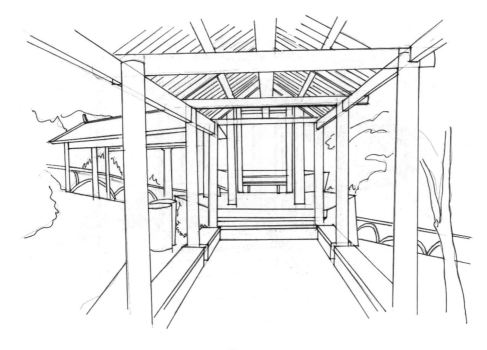

图 3-104

04 用橡皮擦去画面中的铅笔线，保持画面的整洁，如图 3-105 所示。

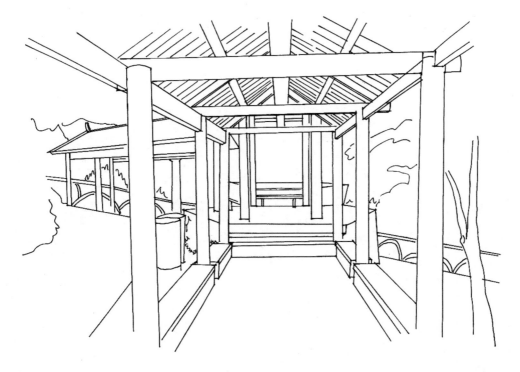

图 3-105

05 仔细绘制长廊的结构细节，用排列的线条绘制画面的暗部，确定画面大体的明暗关系，为画面添加阴影，增强画面的空间层次，注意用线要流畅，如图3-106所示。

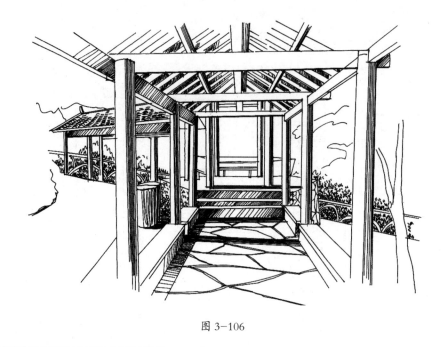

图 3-106

提示： 制地面的地砖时，就算是不规则的几何形，也要注意物体近大远小的透视关系。

3.4.7 园椅与植物组合绘制练习

园椅是园林景观中必备的设施，供游人就座休息、促膝谈心和观赏风景，同时其还具有组织风景和点缀风景的作用。园椅的造型多种多样，可以根据其功能与周围的环境来确定。园椅的设计一般都比较舒适美观、坚固耐用、构造简单。以下是园椅与植物组合线描的绘制步骤分解。

01 用铅笔绘制底稿，勾出植物与园椅大概的外形轮廓，注意画面的构图与透视关系，如图3-107所示。

图 3-107

02 用勾线笔在铅笔线的基础上，绘制出木质园椅准确的外形轮廓，如图 3-108 所示。

图 3-108

03 按照从左至右的绘制顺序，用勾线笔在铅笔线的基础上绘制画面左侧的植物，注意表现不同植物的结构特征，如图 3-109 所示。

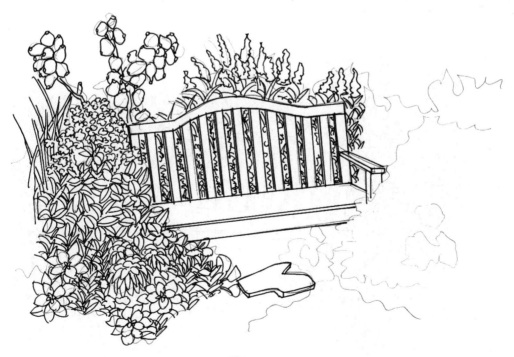

图 3-109

04 继续往右绘制植物，注意植物前后穿插的位置关系，如图 3-110 所示。

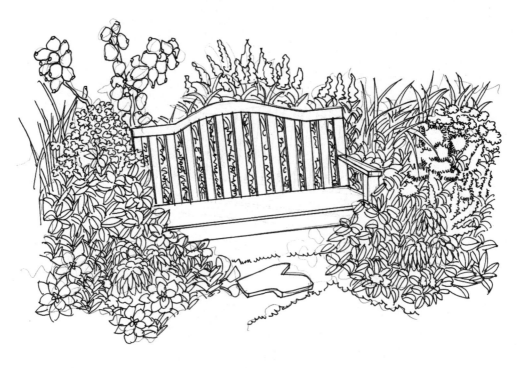

图 3-110

提示： 绘制植物的叶子时，注意前后之间的穿插关系。

05 用橡皮擦去画面中的铅笔线，保持画面的整洁，如图 3-111 所示。

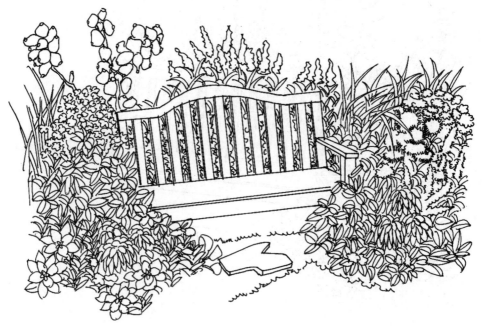

图 3-111

06 仔细绘制植物与园椅的结构细节，用排列的线条加重画面的暗部，以确定画面的明暗关系，为画面添加阴影，加重暗部线条的颜色，增强画面的空间层次，注意用线要流畅，如图 3-112 所示。

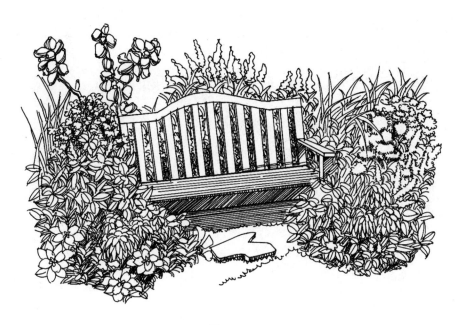

图 3-112

3.4.8　花墙组合绘制练习

花墙一般是由各种藤本植物打造而成的，藤本植物的茎细长不能直立，须攀附支撑物向上生长。藤本植物一般用于垂直绿化，可以充分利用土地和空间，占地面积小，见效快，可以美化人口多、空地少的城市环境。以下是花墙组合线描的绘制步骤分解。

01 确定画面的构图，用铅笔绘制植物大概的外形轮廓，如图 3-113 所示。

图 3-113

02 在铅笔稿的基础上，用勾线笔绘制出花朵的结构线，注意用线要自然、流畅，如图 3-114 所示。

图 3-114

03 继续用勾线笔绘制出叶子的轮廓，注意叶子之间的重叠关系，如图 3-115 所示。

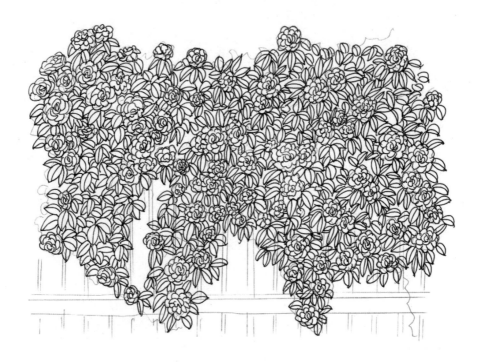

图 3-115

04 绘制木栅栏的结构线，注意用线要肯定、流畅，如图 3-116 所示。

图 3-116

05 用橡皮擦去画面中的铅笔线，保持画面的整洁。仔细绘制植物的暗部，确定画面的明暗关系，增强画面的空间层次，注意用线要流畅，如图 3-117 所示。

图 3-117

3.4.9 跌水组合绘制练习

跌水组合表现在园林景观手绘中，可以使画面更生动，更具浓烈的自然气息。以下是跌水组合线描的绘制步骤分解。

01 用铅笔绘制底稿，勾出石头与配景植物大概的外形轮廓，确定画面的构图，如图 3-118 所示。

图 3-118

02 按照从前至后的绘制顺序，在铅笔稿的基础上用勾线笔绘制近景，注意用笔要肯定，用线要流畅，如图 3-119 所示。

图 3-119

03 继续往后绘制石头与配景植物，确定外形轮廓，如图 3-120 所示。

图 3-120

04 继续绘制流水的形态，注意用线要轻盈，以表现出水的柔美特征。用橡皮擦去画面中的铅笔线，保持画面的整洁，如图 3-121 所示。

图 3-121

05 绘制画面的暗部与阴影，区分画面大体的明暗关系，注意表现线条的排列与疏密关系，如图3-122所示。

图 3-122

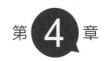

第 **4** 章

手绘色彩基础与材质表现

现代的生活中，室内设计和景观设计等相关领域都非常讲究色彩与色调的搭配。色彩的运用不仅能满足生活功能的需要，而且能满足人的视觉和情感的需要。

本章主要讲解色彩的基础知识、马克笔用笔技法、好用的配色方案、用马克笔表现材质质感等。

4.1 色彩的基础知识

色彩是设计手绘中非常重要的一部分，学习上色技法之前，我们应该对色彩的基础知识有一个详细的了解，这样才能很好地运用色彩作画。

4.1.1 色彩的属性

色彩具有色相、明度和纯度三种属性。色相是色彩的首要特征，是区别各种色彩的最准确标准；明度是指色彩的深浅、明暗；纯度通常是指色彩的鲜艳度，也称"饱和度"。如图4-1所示为色相环和色彩的色相、明度、纯度变化，以便大家认知基础色彩属性。

图 4-1

4.1.2 色彩的类型

色彩主要分为固有色、光源色、环境色三种类型，下面针对这三种类型进行详细介绍。

1. 固有色

固有色就是物体原有的色彩，是物体本身的颜色，指物体固有的属性在常态光源下呈现的色彩。

　　物体呈现固有色最明显的地方是受光面与背光面之间的中间部分，也就是素描调子中的灰部。因为在这个范围内，物体受外部条件色彩的影响较少，它的变化主要是明度变化和色相本身的变化。如图 4-2 所示的红色沙发就是物体自身在日常光照下的颜色。

图 4-2

2．光源色

　　光源色是指某种光线（阳光、月光、灯光等）照射到物体后所产生的色彩变化。如图 4-3 所示为室内设计灯光照射下光源色的效果展示。

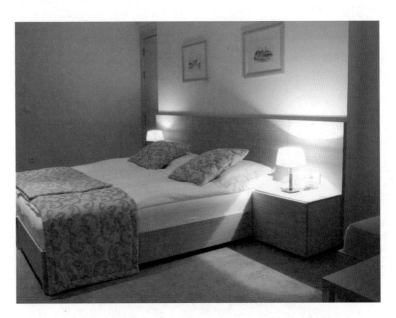

图 4-3

3．环境色

　　环境色是指在光的照射下，环境所呈现的颜色。物体表面受到光照后，除吸收一定的光外，也能反射到周围的物体上。尤其是光滑的材质具有强烈的反射作用，在暗部中反映得较明显。环境色的存在和变化，加强了画面各部分之间的色彩呼应与联系，能够微妙地表现物体的质感，也大幅丰富了画面中的色彩。所以，掌握和运用环境色在手绘作品中显得十分重要。在如图 4-4 所示中可以发现绿色植物使白色墙面和柜子发生了颜色变化。

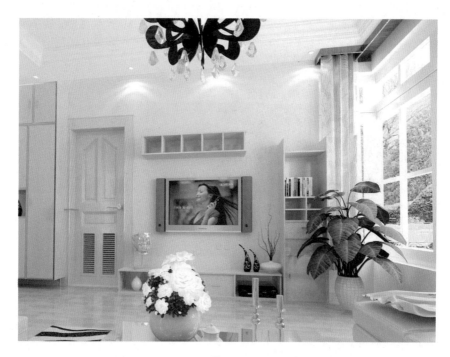

图 4-4

4.1.3 色彩的冷暖

色彩本身没有冷暖之分，色彩的冷暖是建立在人生理、心理、生活经验等方面之上的，是对色彩的一种感性认知。一般而言，光源直接照射到物体的主要受光面相对较明亮，使这部分变为暖色，相反没有受光的暗面则变为冷色。

1. 冷色

冷色来自蓝色调，如蓝色、青色和绿色，冷色给人透明、清晰和宁静的感觉。在设计手绘中，同样是冷色系中也有相应的变化。如图 4-5 所示，绿色的水杯单体受光面偏暖，没有受光的暗面偏冷，绿色由于明度的变化也区别了冷暖。

图 4-5

2．暖色

暖色由红色调组成，如红色、黄色和橙色，这些颜色给人温暖和舒适的感觉，如图 4-6 所示。

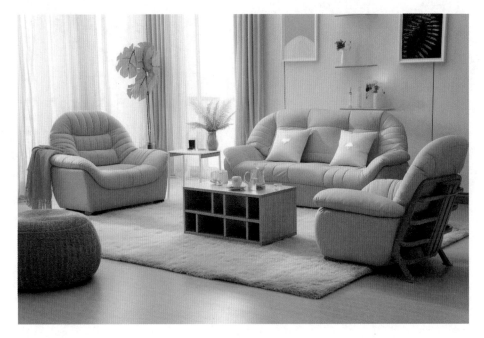

图 4-6

4.2　马克笔用笔技法

马克笔由于其色彩丰富、表现力较强、作画快捷、使用简便，而且能适合各种纸张，因此在近几年成了设计师的宠儿。了解了色彩的基础知识后，接下来将针对马克笔上色技法进行详细讲解。

4.2.1　马克笔基础使用技法

完整的线稿表现是手绘的基础，但上色也非常重要。马克笔上色主要通过颜色的叠加来表现丰富的色彩，在绘制的过程中注意颜色冷暖的搭配。由于马克笔绘制的笔迹较难修改，所以在绘制之前一定要做到心中有数。

马克笔上色一般是由浅入深来进行叠加刻画的，使用单支马克笔重复叠加颜色也会使颜色加深，同时在不同的纸张上使用马克笔绘制还会呈现不同的画面效果，一定要充分了解马克笔的特性，才能更好地应对不同场景的刻画。

4.2.2　马克笔笔触

马克笔的用笔方法大多通过不同的运笔笔触来表现，笔触是最能体现马克笔手绘表现效果的，如图 4-7 所示为马克笔手绘中常用的横向摆笔、竖向摆笔、斜向摆笔、扫笔、连笔，以及揉笔笔触的用法展示。

学习马克笔的笔触是用好马克笔的第一步，用笔需要干脆利落，注意运笔的过程中不要拖泥带水、反复去画，做到这些我们需要多加练习。在手绘效果图表现中，为了更好地理解和使用马克笔，一般会把上述笔触归纳为直线笔触和不同方向的笔触两种类型。

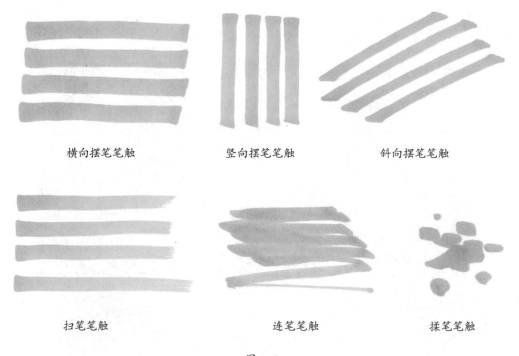

横向摆笔笔触 竖向摆笔笔触 斜向摆笔笔触

扫笔笔触 连笔笔触 揉笔笔触

图 4-7

1. 直线的笔触

绘制直线时，需要注意起笔和收笔，用力要均匀，用手臂带动手腕进行运笔，才能保证长直线条的力度，如图 4-8 所示。

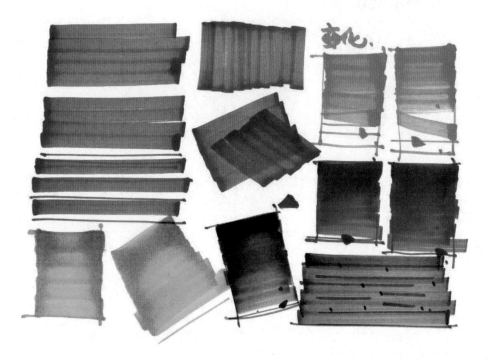

图 4-8

2．不同方向的笔触

在绘制植物的时候不同方向的线条用得比较多，随意变化绘制角度，可以让画面产生丰富的变化，且富有张力。同时色彩还要有渐变和过渡，以避免画面过于呆板。

色彩的逐步变化，可以是色相上的变化，比如从蓝色到绿色，也可以是明度上的变化，例如从浅到深的变化。自然的色彩过渡，可以使画面更生动、鲜明，如图 4-9 所示。

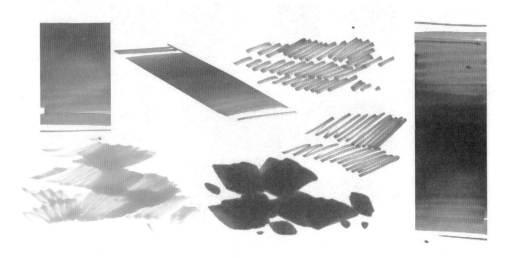

图 4-9

> **提示：** 马克笔的摆笔强调快速、明确、一气呵成，并追求一定的力度，画出来的每条线应该有较清晰的起笔和收笔的痕迹，这样才会显得完整有力。过于缓慢地运笔会导致线条过重，笔触含糊不清。在练习时要加强多角度的绘画训练，这样才能全面掌握并运用到使用绘画中。

4.2.3　色彩渐变练习

马克笔的笔头较小，不适合大面积的渲染，所以对于绘制面积过大或者绘制线条过长的时候，需要做概括性的表达，手法上要做些必要的过渡。注意用马克笔绘制色彩过渡时，笔触之间要有疏密和粗细的变化，学会利用折线笔触逐渐拉开间距，概括地表达过渡效果即可。如图 4-10 所示为用马克笔进行单色过渡练习和叠加色过渡练习的效果展示。

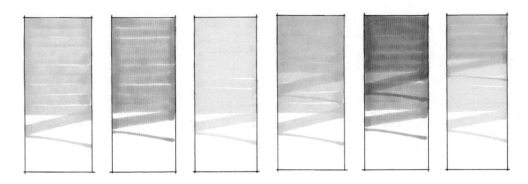

图 4-10

4.2.4 马克笔与彩色铅笔结合使用

马克笔和彩色铅笔（以下简称"彩铅"）结合使用可以增加画面的色彩层次，丰富画面的色彩变化，但彩铅只作为辅助工具，不适合大面积使用，局部可以用彩铅细化来增加层次感。如图 4-11 所示为彩铅常用笔触示例。

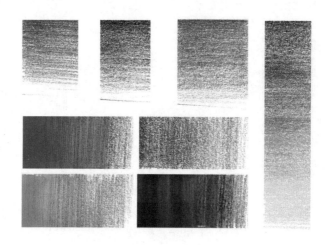

图 4-11

在效果图手绘表现中，马克笔与彩铅的结合使用常用来表现水面和天空等，如图 4-12 所示。

图 4-12

4.3 好用的配色方案

艺术设计中适当的色彩搭配会使空间浑然一体，显得宽敞。采用 2~3 种相近色调的颜色搭配可以产生精巧、安静的效果，如蓝、绿或灰色。对大面积地方选定颜色后，一般会用一种比其更亮或更暗的颜色来渲染，如用转角处。而选用具有强烈对比效果的色彩，如亮对暗、暖色对冷色，可以营造一种生机盎然的效果。

4.3.1 马克笔的用色规律

（1）先用冷灰色或暖灰色的马克笔，将画面中基本的明暗调子定出来。

（2）在运笔过程中，用笔的遍数不宜过多。在第一遍颜色干透后，再进行第二遍上色，而且要准确、快速。否则，色彩会渗出而形成混浊效果，丧失了马克笔笔迹透明和干净的特点。

（3）用马克笔手绘表现时，笔触以排线为主，所以有规律地组织线条的方向和疏密，有利于形成统一的画面风格。可以结合点笔、跳笔、留白等方法，但需要灵活使用。

（4）马克笔不具有较强的覆盖性，淡色无法覆盖深色。所以，在为手绘效果图上色的过程中，应该先上浅色再覆盖较深的颜色，并且要注意色彩之间的相互和谐，忌用过于鲜亮的颜色，以中性色调为宜。

（5）单纯地运用马克笔，难免会留下不足。所以，马克笔应与彩铅、水彩等工具结合使用。有时用酒精做再次调和，画面上会出现神奇的效果。

4.3.2　暖色系搭配

红色是暖色的代表，容易让人联想到火焰和阳光，会给人以温暖、热烈、生动和高兴的感觉，但是过暖的色彩会让人产生烦躁的感觉，如图 4-13 所示。

图 4-13

暖色系配色的优点是使艺术设计具有较强的活泼感，以及富有生机的感觉。缺点是与其他色彩相比，显得过于亮丽，缺少内涵。暖色系配色特别适合运用于年轻人的家居空间设计中。下面针对室内设计马克笔手绘中常用的暖色系色彩搭配进行举例，如图 4-14 所示。

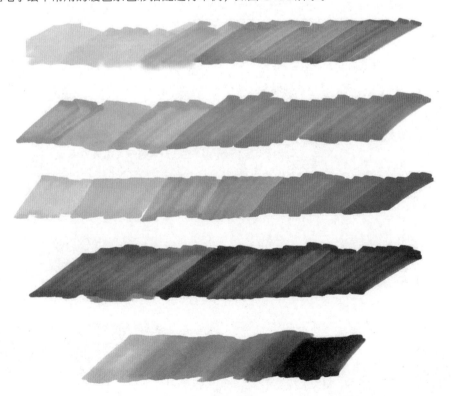

图 4-14

4.3.3 冷色系搭配

冷色的代表色是蓝色，有命令、强势的感觉，会让人联想到冰、雪、水，给人清冷、恬静、优雅、冷静等感觉，如图 4-15 所示。

图 4-15

冷色系配色的优点是能给人带来沉稳、内敛的感觉，而且具有个性、不张扬。缺点是与其他色彩相比，冷色系配色缺少灵动感，有的只是浅淡、冷艳、沉稳的感觉。搭配技巧是多为大面积使用，偶尔也可以凌乱地进行搭配。如图 4-16 所示为针对室内设计马克笔手绘中常用的冷色系的色彩搭配的举例。

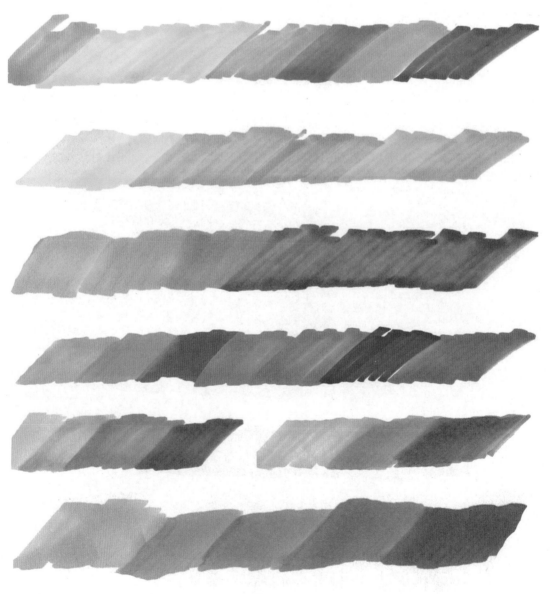

图 4-16

4.3.4　冷暖色系混搭

冷暖色系交错撞色组合能给人矛盾的协调感，艺术设计手绘中常见的有对比色混搭、邻近色混搭、中间色混搭，以及互补色混搭等。如图 4-17 所示为针对邻近色与互补色混搭的效果。

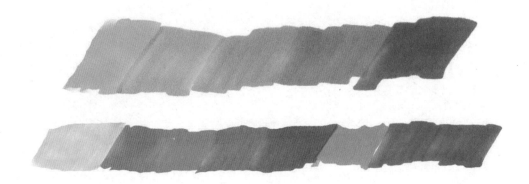

图 4-17

4.4　用马克笔表现材质质感

在设计手绘表现中，除了要表现物体的形体结构，还要表现物体的质感，如木饰面、金属、镜面、石材等材质。不同种类的材质，其表现手法也不尽相同，如玻璃要很好地表现其透明度；木材的反射较弱，要很好地控制其反射度；石材有抛光和亚光等。在绘制的时候要尽可能地体现其材质特征，使其具有更真实的效果，以完善我们的设计作品。

本节针对木材、石材、金属、布艺编织、玻璃、瓦片的材质特征，介绍其绘制过程。

4.4.1　木材上色练习

绘制木材相对于石材比较简单，在用针管笔和马克笔手绘表现木质材料时，只需要注意木材纹理的刻画即可。木材色彩表现绘制步骤如下。

01 根据透视关系，用直线画出防腐木板的大体轮廓，用一个两点透视长方形来概括处理，如图 4-18 所示。

02 在上一步的基础上，用直线画出防腐木板的结构，并画出木板的厚度，确定造型，如图 4-19 所示。

图 4-18　　　　　　　　　　　　　　　　图 4-19

03 用针管笔准确绘制出防腐木板的轮廓，注意线条要干净利落、一步到位，不要反复修改，如图 4-20 所示。

04 深入局部刻画细节，用轻松、随意的线条画出木材材质的纹理，如图 4-21 所示。

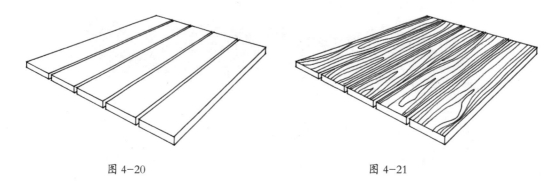

图 4-20 图 4-21

05 勾画出投影的形状和范围，用排线的方法为画面添加投影，并处理好明暗关系，使画面看起来更稳定，如图 4-22 所示。

06 用 36 号（▨）马克笔以斜向摆笔的方法画出防腐木板的固有色，注意运笔要快速，尽量不要让颜色渗出轮廓，如图 4-23 所示。

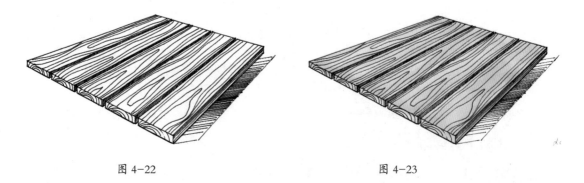

图 4-22 图 4-23

07 用 34 号（▨）马克笔以笔触叠加的方法，再次刻画防腐木板的固有色，用 93 号（■）马克笔加深画面的暗部，用 WG3 号（▨）马克笔画出投影的颜色，加强明暗对比，如图 4-24 所示。

08 用 WG5 号（■）马克笔进一步强化画面的明暗关系，用 478 号（◢）彩铅勾画出木材的纹理，用高光笔提白并完善画面，完成绘制，如图 4-25 所示。

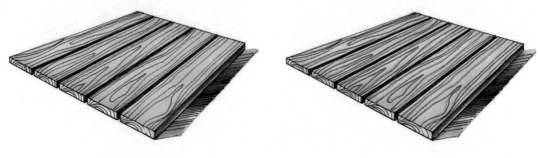

图 4-24 图 4-25

　　根据木材不同的性质特征，人们将它们用于不同的环境。在手绘效果图中，想要画好不同木质的构筑物，需要先了解其特点，然后根据不同木材的质感特点运用不同的绘制方法，以达到想要的效果。下面展示设计手绘中常见的木材材质线稿和马克笔手绘表现图。

　　如图 4-26 所示为木材材质线稿的表现。

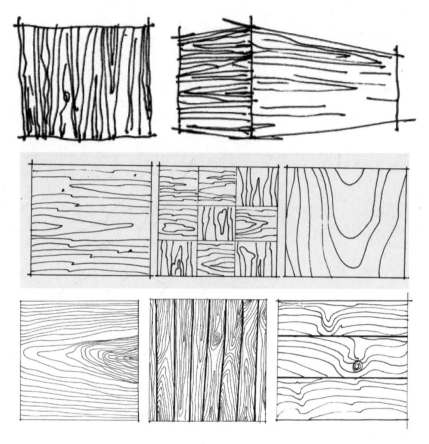

图 4-26

　　如图 4-27 所示为木材材质的马克笔手绘表现图。

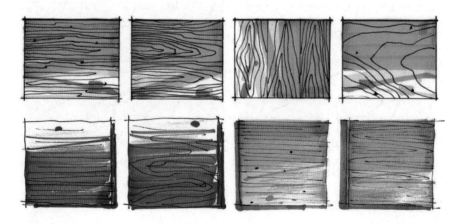

图 4-27

4.4.2　石材上色练习

　　石材是设计中常用的一种材料，通常用于墙面和地面铺装等。在效果图手绘中，想要表现不同石材的质感，需要先对其特点进行了解，然后根据不同石材的质感特点运用不同的绘制方法，以达到最佳的表现效果。接下来针对大理石和文化石的画法进行详细介绍。

1. 大理石

　　大理石原指产于云南省大理市的白色带有黑色花纹的石灰岩，剖面可以形成一幅天然的水墨山水画。大理石的表面较为光滑，绘制效果图时要注意处理其亮面。大理石色彩表现绘制步骤如下。

01 用直线画出大理石的大体轮廓，此处用一个正方形来概括处理，如图 4-28 所示。

02 用抖线画出大理石主要的纹理结构，注意把握线条的走向，如图 4-29 所示。

图 4-28　　　　　　　　　　　　　　　图 4-29

03 用较细的针管笔绘制出大理石的细小纹理线条，完善大理石的材质特征，如图 4-30 所示。

04 用 44 号（▨）马克笔以横向摆笔的方法画出大理石的固有色，注意尽量不要让颜色渗出轮廓，如图 4-31 所示。

图 4-30　　　　　　　　　　　　　　　图 4-31

05 用 31 号（▨）马克笔加深大理石的暗部，并加强明暗对比，使画面看起来具有体积感、空间感，如图 4-32 所示。

06 用 483 号（▨）彩铅刻画大理石的局部细节，用高光笔画出反光和高光部分，调整并完善画面，完成绘制，如图 4-33 所示。

图 4-32

图 4-33

2．文化石

"文化石"是一个统称，可以分为天然文化石和人造文化石两大类。天然文化石的材质坚硬，色泽鲜明，纹理丰富，风格各异，具有耐用、不怕脏、可反复擦洗的特点；人造文化石产品是由浮石、陶粒等无机材料经过专业加工制作而成的，它拥有环保节能、质地轻、色彩丰富、不霉不燃、便于安装等优势。文化石一般用于室外或室内局部装饰。文化石色彩表现绘制步骤如下。

01 用针管笔画出人造文化石的基层，如图 4-34 所示。

02 绘制人造文化石的结构线，如图 4-35 所示。

图 4-34

图 4-35

03 画出投影，用短线适当表现暗部光影的关系，如图 4-36 所示。

04 用 35 号（▨）马克笔以扫笔和打点的方法，画出人造文化石的亮部颜色，如图 4-37 所示。

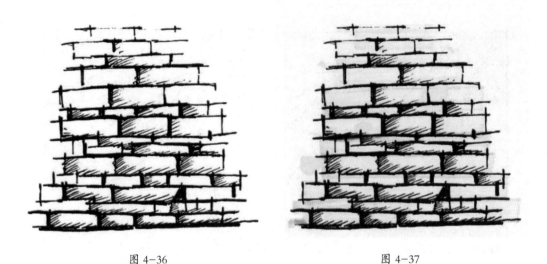

图 4-36　　　　　　　　　　　　　　　　　图 4-37

05 用 WG4 号（▨）马克笔画出暗部，注意不要多画，要形成留白，用 9 号（▨）马克笔点缀并调整画面，如图 4-38 所示。

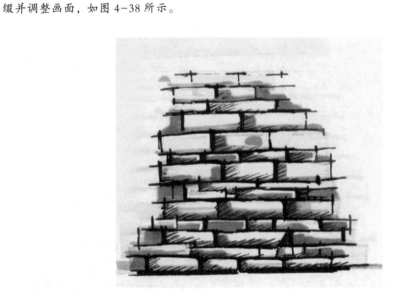

图 4-38

　　天然石材的应用历史悠久，应用领域包括由台阶、栏杆、石桌、雕塑、石碑、地面、墙体等，后来扩大到墙面装饰板、洁具、组合型新型地面装饰石材等。在园林景观设计中，可以利用天然石材建造假山林石、装饰室内外、雕刻雕塑等。

　　石材轮廓凹凸不齐，所以在线条描绘轮廓时可以自由、随意一些，表面粗糙可以用点的方式来突出石材的肌理。如图 4-39 和图 4-40 所示为设计手绘中常见石材材质的线稿表现，以及马克笔手绘表现展示。

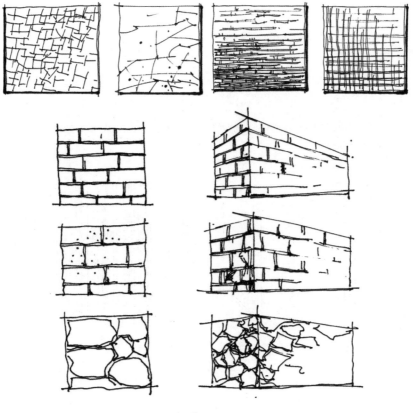

图 4-39

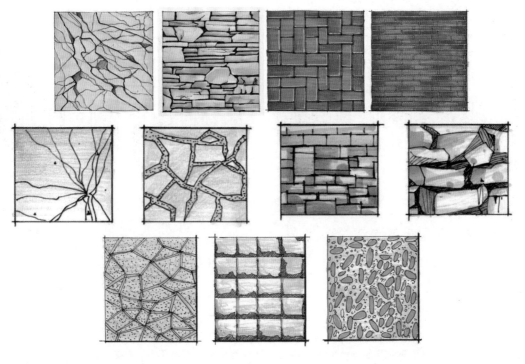

图 4-40

4.4.3 金属材质上色练习

金属是一种具有光泽（即对可见光有强烈反射）、富有延展性，以及容易导电、导热等性质的物质。在手绘中主要表现其光滑的质感和强烈的反光感。金属材质色彩表现绘制步骤如下。

01 用直线画出不锈钢材质对象的轮廓，确定画面的分布，这里采用长方形和两点透视的方法来概括处理，如图 4-41 所示。

02 用尺子快速地拉出明暗交界线和明暗变化线条，以表现不锈钢的质感，绘制时要注意运笔要流畅、果断，如图 4-42 所示。

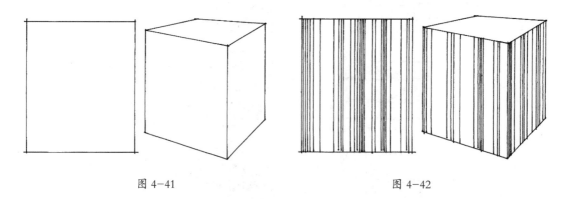

图 4-41 图 4-42

03 用 CG4 号（▭）马克笔画出不锈钢的固有色，运用笔触叠加的方法画出长方体的暗部，加强明暗对比，如图 4-43 所示。

04 用 CG6 号（▭）马克笔快速拉出边缘线条并加深明暗交界线，表现其坚硬、明亮的质感。用高光笔提亮，完成绘制，如图 4-44 所示。

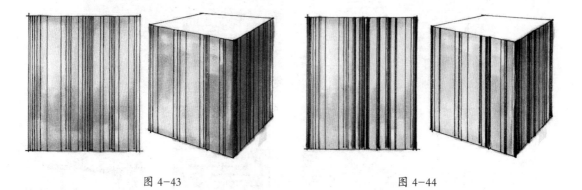

图 4-43 图 4-44

4.4.4 布艺织物上色练习

布艺织物是人们生活中必不可少的物品，也是室内设计的重要内容，如地毯、窗帘、桌布等。它柔软的质感和丰富的色彩可以使空间看起来更温馨，同时与室内坚硬的材质形成对比。布艺织物色彩表现绘制步骤如下。

01 用直线画出布艺织物的轮廓，确定画面的分布格局，如图 4-45 所示。

02 用抖线和曲线画出不同图案造型编织材质大的纹理结构线，如图 4-46 所示。

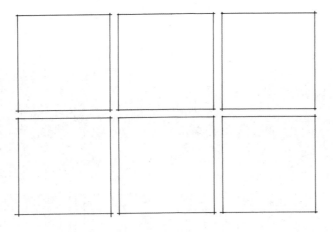

图 4-45

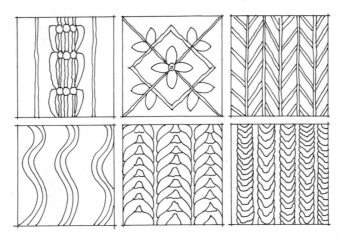

图 4-46

03 细化画面，用小短线画出布艺编织材质的局部细节，使画面看起来更精细，如图 4-47 所示。

图 4-47

04 分别用84号（ ）、183号（ ）、55号（ ）、9号（ ）、37号（ ）马克笔画出布艺编织材质的固有色，注意尽量不要让颜色渗出轮廓，如图4-48所示。

图 4-48

05 用83号（ ）、43号（ ）、7号（ ）、24号（ ）马克笔加深画面的暗部，加强明暗对比，使画面具有体积感、空间感。调整并完善画面，完成绘制，如图4-49所示。

图 4-49

4.4.5 玻璃材质上色练习

绘制玻璃相对于木材有一些难度，不过在绘制的时候只要把握住玻璃通透的特点即可。下面介绍钢化玻璃的具体画法。

01 用直线画出钢化玻璃的轮廓，注意透视关系要准确，如图4-50所示。

02 在上一步的基础上再绘制两块钢化玻璃，注意表达厚度和玻璃本身的透明质感，如图4-51所示。

图 4-50　　　　　　　　　　　　　　　图 4-51

03 用 68 号（■■■■）马克笔画出钢化玻璃的固有色，如图 4-52 所示。

04 用 66 号（■■■■）和 167 号（■■■■）马克笔画出玻璃叠压部分的暗部，丰富画面的颜色，如图 4-53 所示。

图 4-52　　　　　　　　　　　　　　　图 4-53

05 用 63 号（■■■■）马克笔画出钢化玻璃的厚度，用高光笔提白，调整并完善画面，完成绘制，如图 4-54 所示。

图 4-54

提示: 用马克笔绘制玻璃时,最重要的一点就是绘制的时候一定不要涂满,用留白表现通透性。

　　不同的玻璃具有不同的特点,在装饰中的用途也各不相同,常见的玻璃包括:3~4 厘米厚的玻璃主要用于画框表面;5~6 厘米厚的玻璃主要用于外墙窗户等小面积透光造型;7~9 厘米厚的玻璃主要用于室内屏风等大面积,但又有框架保护的造型等组件。

　　在手绘表现玻璃时,要将透过玻璃看到的物体画出来,将反射面和透明面相结合,使画面更有活力。如图 4-55 所示为针对设计手绘中常见的玻璃材质马克笔表现效果。

图 4-55

如图 4-56 所示为常见的夹丝玻璃的画法和效果。

图 4-56

　　玻璃马赛克是一种小尺寸的彩色饰面玻璃，一般规格为 20 毫米 ×20 毫米、30 毫米 ×30 毫米、40 毫米 ×40 毫米，厚度为 4~6 毫米，属于各种颜色的小块玻璃镶嵌材料。如图 4-57 所示为玻璃马赛克材质的画法举例。

图 4-57

图 4-57（续）

4.4.6　瓦上色练习

瓦作为古老的建筑材料之一，千百年来被我们广泛使用。瓦是重要的屋顶建筑装饰材料，它不仅起到遮风挡雨的作用，还有着重要的装饰效果。瓦的种类很多，主要的分类方法是根据其原料来分类，包括琉璃瓦、沥青瓦、文化石瓦板、彩钢瓦、水泥屋面瓦等。下面针对设计手绘中常见的琉璃瓦、彩钢瓦、沥青瓦的绘制方法进行讲解。

1.　琉璃瓦

01　根据透视关系，用铅笔勾画琉璃瓦的大体轮廓，注意把握琉璃瓦的外形特征，如图 4-58 所示。

02　用针管笔绘制墨线稿。在铅笔稿的基础上用针管笔以直线绘制出琉璃瓦的主要轮廓，然后用圆弧线画出柱形琉璃瓦两端的造型，如图 4-59 所示。

图 4-58

图 4-59

03 深入局部刻画细节，在柱形琉璃瓦的前端画出菊花造型来装饰，使画面看起来更精细，如图 4-60 所示。

04 勾画投影的形状和范围，用排线的方法为画面添加投影，并处理好光影关系，如图 4-61 所示。

图 4-60　　　　　　　　　　　　　　　　图 4-61

05 用 97 号（▰▰▰）马克笔画出琉璃瓦的固有色，注意运笔要快速，颜色不要铺得太满，适当留白表现受光面，如图 4-62 所示。

06 用 94 号（▰▰▰）马克笔加深画面的暗部和投影，加强明暗对比，使画面看起来具有纵深感、空间感，如图 4-63 所示。

图 4-62　　　　　　　　　　　　　　　　图 4-63

07 用 36 号（▰▰▰）马克笔画出琉璃瓦的亮面颜色，表现光源色，丰富画面的颜色。用 492 号（▨▨）和 426 号（▨▨）彩铅刻画细节，并调整画面的颜色，完成绘制，如图 4-64 所示。

图 4-64

2. 彩钢瓦

01 根据透视关系，用直线画出彩钢瓦的大体轮廓，这里用梯形来概括处理，如图 4-65 所示。

02 在上一步的基础上，用直线画出彩钢瓦的结构，初步划分功能区域和面积，并确定彩钢瓦的造型，如图 4-66 所示。

图 4-65 图 4-66

03 用针管笔准确绘制出彩钢瓦的轮廓，线条要干净利落，表现出彩钢瓦材料坚硬的特性，如图 4-67 所示。

04 用 66 号（　　　）马克笔以斜向摆笔的方法画出彩钢瓦的固有色，注意运笔要快速，尽量不要让颜色渗出轮廓，如图 4-68 所示。

图 4-67 图 4-68

05 用 63 号（　　　）马克笔加深彩钢瓦的暗部，加强明暗对比，使画面具有体积感、空间感。用高光笔提白，调整并完善画面，完成绘制，如图 4-69 所示。

图 4-69

3. 沥青瓦

01 根据透视关系，用直线画出沥青瓦的大体轮廓，注意把握好沥青瓦的外形特征，如图 4-70 所示。

02 在上一步的基础上，根据沥青瓦的铺装方法再画出两片沥青瓦，形成拼接效果。注意把握整体的比例关系，如图 4-71 所示。

图 4-70　　　　　　　　　　　　　　　　图 4-71

03 深入局部刻画细节，表现毛石的材质特征，这里用点笔来处理，注意通过疏密变化来表现沥青瓦的光影关系，如图 4-72 所示。

04 用排线的方法为画面添加投影，适当加重轮廓线，加强画面的明暗关系，使画面看起来更稳定，如图 4-73 所示。

图 4-72　　　　　　　　　　　　　　　　图 4-73

05 用 BG3 号（）马克笔以平涂的方法画出沥青瓦的固有色，注意运笔要快速，用力要均匀，如图 4-74 所示。

06 用 76 号（）马克笔加深沥青瓦的暗部，加强颜色的明暗对比，凸显其体积感，如图 4-75 所示。

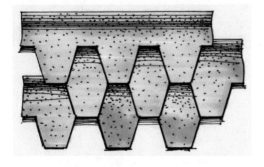

图 4-74　　　　　　　　　　　　　　　　图 4-75

07 用 CG6 号（■■■■）马克笔画出底层沥青瓦的投影，用 439 号（▨）彩铅和 451 号（▨）彩铅
调整画面颜色，用高光笔提白，画出反光和高光部分，完成绘制，如图 4-76 所示。

图 4-76

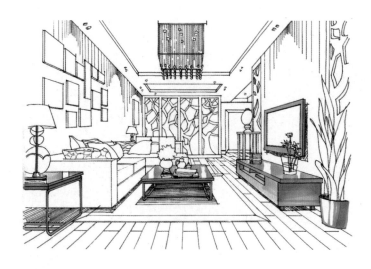

第 5 章

室内设计手绘马克笔表现

本章主要讲解室内陈设单体、单体组合以及室内空间效果图手绘表现的方法。安排的所有实例，从局部到整体，由简到难，逐步增加难度，这样能够很好地提高大家的室内设计手绘表现能力。

5.1 单体塑造与手绘训练

本节主要介绍室内设计的家具、摆件陈设和果蔬陈设的色彩手绘练习。

5.1.1 家具上色练习

本小节以沙发为例，介绍家具上色的绘制步骤分解。

01 用 97 号（███）马克笔画出沙发木质结构的颜色，注意较细的体块可以用马克笔的尖头来刻画，如图 5-1 所示。

02 用 37 号（███）马克笔为沙发的坐垫、靠背和扶手部分铺色，如图 5-2 所示。

图 5-1 图 5-2

03 用 77 号（███）和 31 号（███）马克笔为靠垫上色，并细化局部材质特征，如图 5-3 所示。

04 用 93 号（███）马克笔适当加重木质结构的暗部，用 WG4 号（███）马克笔画出投影的颜色。调整并完善画面，完成绘制，如图 5-4 所示。

图 5-3 图 5-4

> **提示：** 上色时，画面不要铺得太满，用适当留白表现受光面。颜色的明暗对比要加强，画面要有透气感。

以下是其他家具上色的手绘效果，如图 5-5 所示，大家可以自行练习。

<p style="text-align:center">图 5-5</p>

5.1.2　摆件陈设上色练习

本小节以咖啡器具为例,介绍摆件陈设上色的绘制步骤分解。

01 用 104 号(　　　)马克笔画出木质底座的固有色,用 36 号(　　　)马克笔画出亮面的颜色,如图 5-6 所示。

02 用 CG5 号(　　　)马克笔画出金属部分支架和手柄的颜色,用 GG3 号(　　　)马克笔为咖啡用具铺色,这一步主要刻画明暗交界线,注意颜色不要涂得过重,如图 5-7 所示。

<p style="text-align:center">图 5-6　　　　　　　　　　　　　　　　图 5-7</p>

03 用 100 号(　　　)马克笔画出咖啡工具在底座上投影的颜色,用 CG4 号(　　　)马克笔画出木质底座在地面上的投影。调整并完善画面,完成绘制,如图 5-8 所示。

图 5-8

提示: 为白色咖啡用具上色时, 颜色不要画得过重, 注意表现其白色质感。

以下是其他摆件陈设上色的手绘效果, 如图 5-9 所示, 大家可以自行练习。

图 5-9

5.1.3 果蔬陈设上色练习

以下是果蔬陈设上色的绘制步骤分解。

01 用 24 号 (�) 马克笔画出胡萝卜和黄色辣椒的固有色, 用 37 号 (merged) 马克笔画出亮面颜色, 如图 5-10 所示。

02 用 121 号 (merged) 和 7 号 (merged) 马克笔为西红柿和红辣椒上色, 注意颜色的明暗变化, 如图 5-11 所示。

03 用 47 号 (merged) 马克笔画出远处蔬菜的固有色, 用 46 号 (merged) 马克笔适当加重暗部, 凸显其体积感和空间感, 如图 5-12 所示。

04 用 83 号 (merged)、77 号 (merged)、175 号 (merged) 马克笔画出剩余茄子和葡萄等物体的颜色,

注意颜色要有丰富的层次变化，如图 5-13 所示。

图 5-10　　　　　　　　　　　　　　　图 5-11

图 5-12　　　　　　　　　　　　　　　图 5-13

05 用 43 号（███）马克笔进一步加深画面的暗部并刻画局部细节，用 WG4 号（███）马克笔画出投影的颜色，如图 5-14 所示。

06 适当加重因上色而模糊的轮廓线，用高光笔提白，画出反光和高光部分，调整并完善画面，完成绘制，如图 5-15 所示。

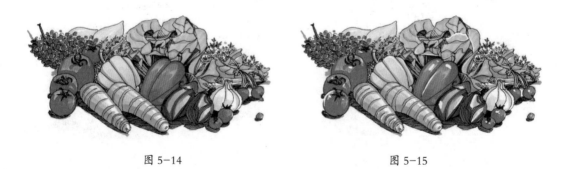

图 5-14　　　　　　　　　　　　　　　图 5-15

5.2　单体组合手绘训练

本节主要介绍室内设计单体组合手绘训练，例如，沙发组合上色练习、书桌椅组合上色练习、床体组合上色练习等。

5.2.1　沙发组合上色练习

以下是沙发组合上色的绘制步骤分解。

01 用 145 号（▨）和 49 号（▨）马克笔画出沙发的颜色，用 183 号（▨）马克笔表现蓝色抱枕，完成第一遍上色，如图 5-16 所示。

02 用 WG2 号（▨）和 25 号（▨）马克笔画出茶几、矮柜和地面的固有色，用 77 号（▨）马克笔加深沙发的暗部，如图 5-17 所示。

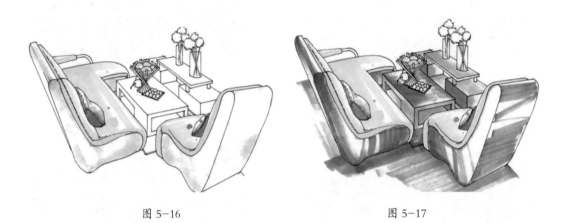

图 5-16　　　　　　　　　　　　　　　　　　图 5-17

03 用 84 号（▨）马克笔表现花卉，用 BG3 号（▨）马克笔以平移带线的方法画出背景，如图 5-18 所示。

04 用 WG4 号（▨）马克笔加深暗部，以表现沙发的投影，用 103 号（▨）和 24 号（▨）马克笔加深沙发坐垫和茶几的暗部，以增强对比。用高光笔提白，调整并完善画面，完成绘制，如图 5-19 所示。

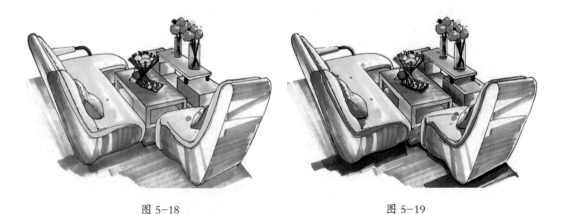

图 5-18　　　　　　　　　　　　　　　　　　图 5-19

5.2.2　书桌椅组合上色练习

以下是书桌椅组合上色的绘制步骤分解。

01 用 103 号（▨）马克笔以平移带线的方式画出木质书桌和座椅的固有色，用 CG4 号（▨）马克笔画出计算机和投影，简单交代光影关系，如图 5-20 所示。

02 用 67 号（▨）马克笔画出计算机屏幕和陈设饰品的颜色，用 183 号（▨）马克笔画出坐垫，注意表现坐垫的厚度，用 58 号（▨）马克笔表现书籍和茶杯的颜色，如图 5-21 所示。

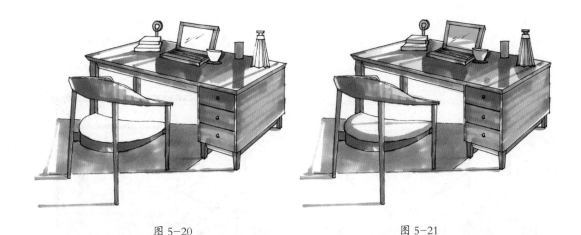

图 5-20　　　　　　　　　　　　　　　　　图 5-21

03 用 92 号（▇▇▇▇）马克笔加深书桌和座椅的暗部，用 CG6 号（▇▇▇▇）马克笔加深计算机和投影，
处理好整幅画的光影关系。然后画出组合物体的亮面颜色，用高光笔提白，画出反光和高光部分，
完成绘制，如图 5-22 所示。

图 5-22

5.2.3　床体组合上色练习

以下是床体组合上色的绘制步骤分解。

01 选择 103 号（▇▇▇）马克笔用平移带线的方法画出矮柜、隔断等木质组件的固有色，用 CG2 号
（▇▇▇）马克笔为灯座铺色，注意画面的整体性，如图 5-23 所示。

02 选择 67 号（▇▇▇）马克笔用扫笔的方法为窗帘铺色。用 167 号（▇▇▇）马克笔用平移带线的
方式为床垫铺色，用 18 号（▇▇▇）马克笔画出毛毯和抱枕的固有色，用 CG2 号（▇▇▇）马克
笔为地板铺色，注意适当留白以表现受光面。这一步主要是完成物体固有色的着色，绘制时要放松、
大胆，大面积铺色不要想太多，不要抠细节，注意对画面整体色调的把握，如图 5-24 所示。

提示：上色时一定要根据物体的结构用笔，笔触要灵活变化，注意用转折面的留白表现受光，简单交代结构。

03 用 49 号（▇▇▇）马克笔画出灯罩的颜色，用 175 号（▇▇▇）马克笔为灯光的反射面涂色，如图 5-25
所示。

04 用 66 号（▇▇▇）马克笔加深帘子的暗部，用 WG4 号（▇▇▇）马克笔表现投影并加深地板的暗部，
用 CG4 号（▇▇▇）马克笔加深床下的暗部，用 95 号（▇▇▇）马克笔加深木质结构的暗部，用

高光笔提白画出反光和高光部分，加强色彩明暗对比，凸显体积感。此时可以画一些不同颜色的点笔触打破画面的呆板，使画面活跃起来，但不要多画，避免太凌乱。调整并完善画面，完成绘制，如图5-26所示。

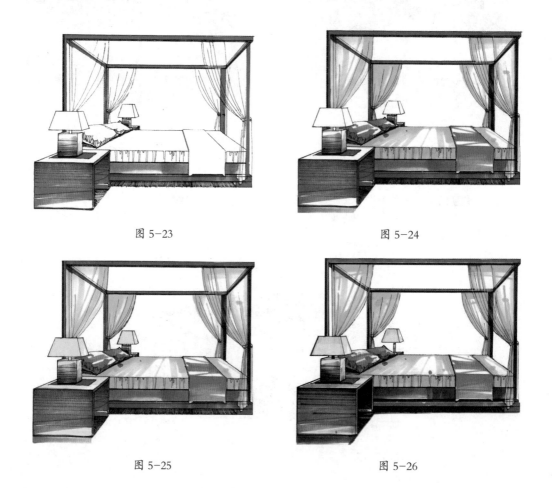

图5-23

图5-24

图5-25

图5-26

5.3 空间效果图手绘训练

室内空间设计的范围广阔且表现形式多样，而空间效果图手绘是比较常见的一种，表现时要注重温馨感和舒适感的营造。本节主要讲解餐厅空间、客厅空间、卧室空间及书房空间的效果图手绘表现。

5.3.1 餐厅空间手绘表现

餐厅空间设计要遵循突出重点、提高流畅性、氛围协调匀称的原则，常见的软装家居、饰品包括餐桌、餐椅、水果、甜品、酒水、餐具、台布、花卉等。但是餐厅空间最重要的是灯光设计，往往需要采用明亮一些的暖色调来增强人们在其中的食欲，如果光线暗一些、柔和一些，也可以营造浪漫的情调，还要注意餐厅空间的合理布局、餐厅家具的选配等。

以下是餐厅空间效果图手绘表现的绘制步骤分解。

01 用铅笔起稿。确定视平线的高度，根据一点透视的特点，用轻松、随意的线条概括画出物体的大体形状，初步划分功能区域和面积，这一步主要采用单线概括的手法来处理，如图5-27所示。

02 用针管笔绘制墨线稿。从近景餐椅开始绘制，在铅笔稿的基础上，用直线准确绘制出餐椅的轮廓，并用抖线画出纹理图案，如图 5-28 所示。

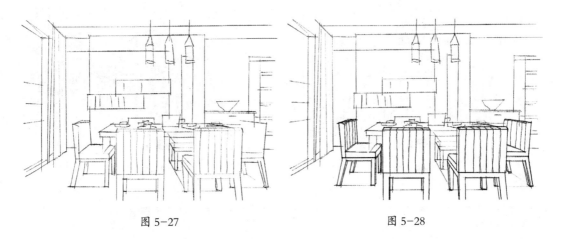

图 5-27　　　　　　　　　　　　　　　　　图 5-28

03 继续用针管笔，先画出中间部分餐桌及其软装饰品的轮廓，然后画出远处吊灯和酒柜的轮廓，注意把握物品前后的遮挡关系，如图 5-29 所示。

04 用针管笔画出剩余部分的轮廓，如墙体结构、窗户等，然后擦除铅笔线，保持画面的整洁，如图 5-30 所示。

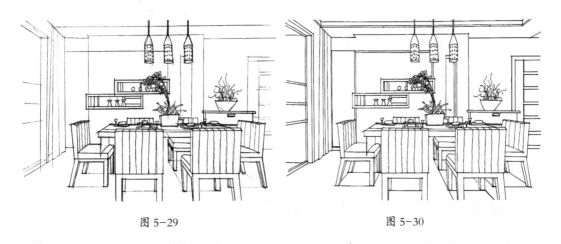

图 5-29　　　　　　　　　　　　　　　　　图 5-30

05 添加并完善局部细节的刻画，然后勾画出投影的形状和范围，用排线的方式处理好画面的明暗关系，调整并完善画面的结构，完成线稿的绘制，如图 5-31 所示。

提示： 对餐椅的刻画要注意把握好外形特征，透视关系一定要准确。

06 用 CG1 号（　　　　）马克笔画出餐桌椅的固有色，用 CG4 号（　　　　）马克笔适当加重暗部并刻画纹理，如图 5-32 所示。

07 用 WG2 号（　　　　）马克笔画出花盆和窗帘的颜色，用 CG4 号（　　　　）和 CG2 号（　　　　）马克笔为墙面和窗框上色，如图 5-33 所示。

08 用 144 号（　　　　）和 179 号（　　　　）马克笔刻画背景墙装饰面板和玻璃材质的颜色，用 67 号（　　　　）马克笔画出酒杯等餐具的颜色，如图 5-34 所示。

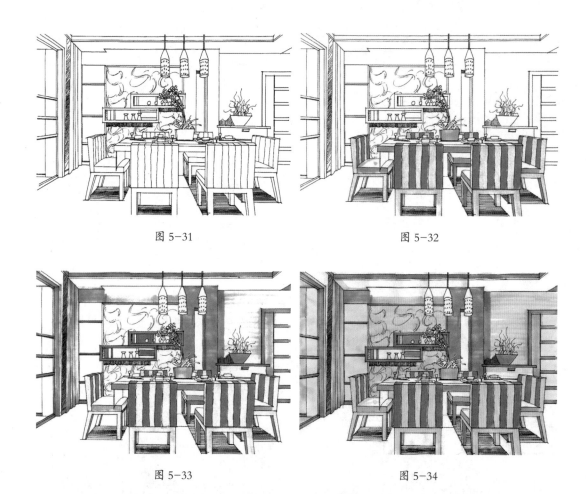

图 5-31　　　　　　　　　　　　　　图 5-32

图 5-33　　　　　　　　　　　　　　图 5-34

提示： 对背景墙的刻画要注意表现材质特征，线条要有虚实对比。

09 用 36 号（　　　）马克笔为吊灯上色并刻画灯光效果，用 47 号（　　　）、121 号（　　　）、43 号（　　　）马克笔刻画植物和花卉的颜色，如图 5-35 所示。

10 用 GG1 号（　　　）马克笔为地面铺色，用 GG3 号（　　　）马克笔画出投影的颜色，用 WG4 号（　　　）马克笔进一步调整画面的明暗关系，完成绘制，如图 5-36 所示。

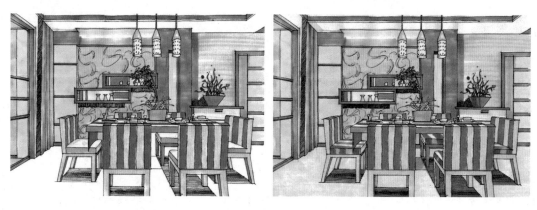

图 5-35　　　　　　　　　　　　　　图 5-36

提示： 注意餐具、植物、花卉等软装饰品的大小比例关系和疏密变化，要有高低错落感，不要过于呆板。

5.3.2 客厅空间手绘表现

客厅也称"起居室"，是主人休闲或与客人会面的地方，也是房子的门面。客厅的陈设、颜色都能反映主人的性格、特点、眼光、个性等。绘制时要注意把握空间的透视关系，主次分明，需要具有强烈的体积感和空间感。以下是客厅空间效果图手绘表现的绘制步骤分解。

01 用铅笔起稿。确定视平线的高度，用轻松随意的线条概括画出画面中物体的大概位置，初步划分功能区域和面积，并添加台灯、靠垫、植物等陈设物，以丰富画面的内容、营造空间的气氛，如图 5-37 所示。

02 用针管笔绘制墨线稿。从近景沙发、茶几、角几等陈设物体开始绘制，在铅笔稿的基础上准确绘制出这些物体的轮廓，绘制时注意线条要自然流畅、透视关系要准确，如图 5-38 所示。

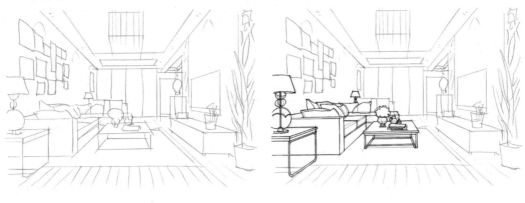

图 5-37 图 5-38

提示： 绘制时要把握好靠垫的层次关系，颜色的冷暖搭配要合理，并注意体积感的塑造。

03 继续用针管笔绘制出右侧电视机、电视柜、盆栽植物等物体的轮廓，注意结构要交代清楚，如图 5-39 所示。

04 用针管笔画出墙体、天花板等部分的轮廓，用直线刻画地面的材质特征。然后添加射灯以完善画面，营造空间的氛围，并擦除铅笔线条，保持画面的整洁，如图 5-40 所示。

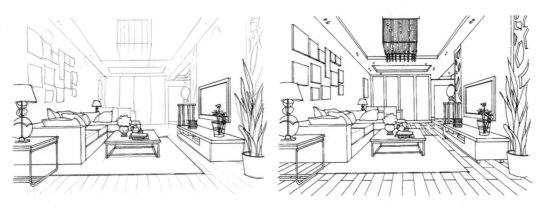

图 5-39 图 5-40

05 用排线的方法刻画墙壁上的灯光效果，处理好画面的明暗关系，调整并完善线稿，如图 5-41 所示。

06 用 CG4 号（▨）马克笔画出电视机、电视柜、茶几、角几等家具陈设的固有色，用 CG2 号（▨）马克笔表现亮面的颜色，如图 5-42 所示。

图 5-41 图 5-42

07 用 WG2 号（▨）马克笔为沙发和远处的隔断造型铺色，用 36 号（▨）马克笔画出台灯灯罩和框架的颜色，如图 5-43 所示。

08 用 67 号（▨）马克笔画出玻璃器皿的颜色，用 CG5 号（▨）马克笔画出相框、吊灯的颜色并加深家具的暗部，用 BG3 号（▨）马克笔为地毯铺色，如图 5-44 所示。

图 5-43 图 5-44

09 用 97 号（▨）马克笔用斜向摆笔的手法为地面铺色，用 93 号（▨）马克笔画出远景实木门的颜色，用 GG1 号（▨）马克笔画出墙体的暗部，如图 5-45 所示。

10 用 38 号（▨）马克笔表现灯光效果，用 66 号（▨）、47 号（▨）、121 号（▨）、84 号（▨）马克笔刻画沙发靠垫的颜色，如图 5-46 所示。

提示： 对灯光效果的刻画要注意颜色的自然过渡，通过明暗对比来表现灯光的强弱变化。

11 用 67 号（▨）马克笔画出电视机屏幕的颜色，用 95 号（▨）、GG3 号（▨）马克笔进一步加强画面的暗部并刻画投影。用高光笔提白，调整并完善画面，完成绘制，如图 5-47 所示。

提示： 通过加重地毯与地面交接的地方来表现体积感和空间感，并与地面区别开。

图 5-45

图 5-46

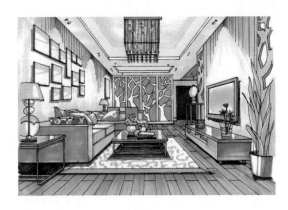

图 5-47

5.3.3　卧室空间手绘表现

卧室又被称为"卧房"或"睡房"，分为主卧和次卧，是供人在其内睡眠、休息的房间。卧室是室内空间中相对较重要的空间，在绘制时要注意色调的统一，并表现出温馨感和舒适感。以下是卧室空间效果图手绘表现的绘制步骤分解。

01 用铅笔勾画草图，确立透视空间骨架。用直线画出墙体透视线条和床体的大体轮廓，添加抱枕、台灯等装饰物，丰富画面的内容并营造空间的气氛，如图 5-48 所示。

02 用针管笔绘制墨线稿。从视觉中心的床体部分开始绘制，在草图的基础上用抖线仔细刻画抱枕、床单等，然后用直线绘制出空间内剩余部分的轮廓，注意线条要自然流畅，透视关系要准确，如图 5-49 所示。

03 深入局部刻画细节，表现材质特征，如地面、地毯、窗帘等，注意在表现铺装材质时，结构线也要根据透视关系进行绘制。继续处理光影效果，中间可以多刻画一些反光、投影或细节，而周围可以简略处理结构和灯光效果，这一步主要采用排线的方法来处理，如图 5-50 所示。

提示：用排线的方式添加投影时，要注意线条的疏密变化，由于光照的原因中间最暗。

04 用 CG4 号（███）马克笔画出床单和灯罩的固有色，用 WG2 号（███）马克笔画出化妆凳的固有色，注意不要铺得太满，适当留白以表现受光面，如图 5-51 所示。

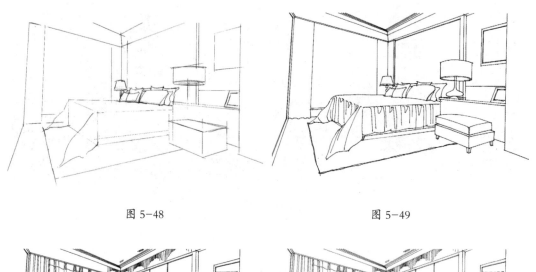

图 5-48　　　　　　　　　　　　　　　图 5-49

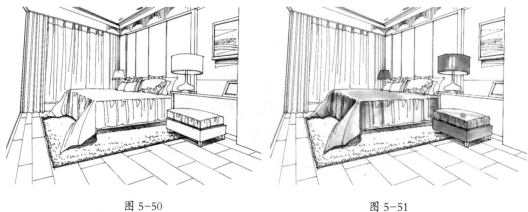

图 5-50　　　　　　　　　　　　　　　图 5-51

05 用 91 号（███）马克笔画出床头背景墙的颜色，用 100 号（███）马克笔画出木质衣柜的颜色，用 95 号（███）马克笔为实木地板铺色，如图 5-52 所示。

提示： 刻画投影时，要注意物体与投影之间的空间感，拉开物体与墙面的距离。

06 用 67 号（███）和 BG5 号（███）马克笔画出窗帘的颜色，用 WG4 号（███）马克笔为墙面和天花吊顶铺色，用 175 号（███）马克笔画出地毯的固有色，注意不要铺得太满，需要适当留白，如图 5-53 所示。

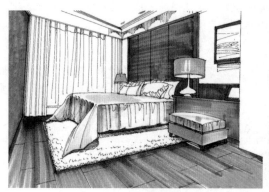

图 5-52

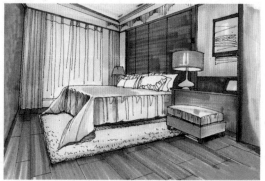

图 5-53

07 用 58 号（ ■■■■ ）马克笔画出窗外植物的颜色，增添画面的空间层次并表现窗户的通透感，用 42 号（ ■■■■ ）马克笔加深地毯的暗部并画出床体的投影。用高光笔提白，调整并完善画面，完成绘制，如图 5-54 所示。

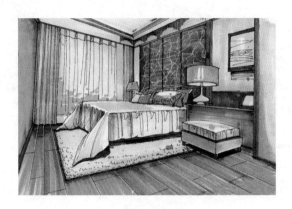

图 5-54

5.3.4　书房空间手绘表现

　　书房是现代家居中不可或缺的一部分，它不仅可以用来读书、工作，而且可以体现居住者的品位和才气。但是书房软装设计要凸显宁静、雅致的特点，设计风格要和谐统一。在采光方面，可以借助自然光，也可以采用柔和的人工光，需要营造出轻松、愉悦的氛围。以下是书房空间效果图手绘表现的绘制步骤分解。

01 用铅笔起稿。确定视平线的高度，根据透视关系，用轻松、随意的线条勾画出空间大致的外形，初步划分功能区域和面积，注意把握好整体比例关系，如图 5-55 所示。

02 用针管笔绘制墨线稿。从书桌及其陈设饰品开始绘制，在铅笔稿的基础上准确绘制出物体的轮廓，注意把握好外形特征，结构要交代清楚，如图 5-56 所示。

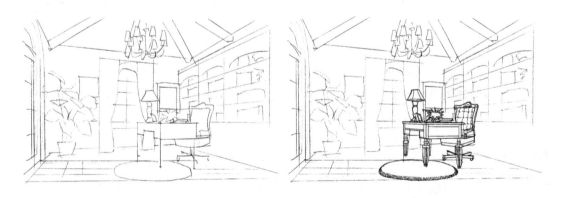

图 5-55　　　　　　　　　　　　　　　　　图 5-56

03 继续用针管笔进行绘制，借助尺子用直线绘制出书柜的轮廓，并细化内部结构，添加书籍等软装饰品。然后用针管笔画出远处的窗帘和盆栽植物的轮廓，注意线条要肯定，如图 5-57 所示。

提示： 刻画植物盆栽时，要注意叶片的生长方向。

04 用针管笔画出剩余部分的轮廓，注意线条的叠压关系要准确。然后擦除铅笔线条，保持画面的整洁，

如图 5-58 所示。

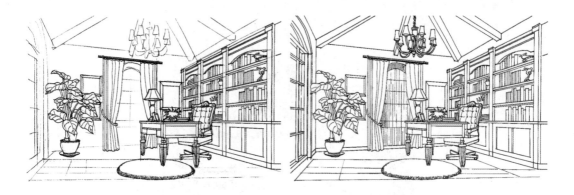

<div align="center">

图 5-57 　　　　　　　　　　　　　　　　　　　图 5-58

</div>

05 用 93 号（▬▬▬）马克笔画出木质书桌、书柜、窗户等物体的固有色，用 97 号（▬▬▬）马克笔画出亮面颜色，简单交代明暗关系，如图 5-59 所示。

06 用 107 号（▬▬▬）马克笔为地面铺色，用 104 号（▬▬▬）马克笔为墙面铺色，如图 5-60 所示。

<div align="center">

图 5-59 　　　　　　　　　　　　　　　　　　　图 5-60

</div>

07 用 43 号（▬▬▬）和 47 号（▬▬▬）马克笔为盆栽植物和窗帘上色，用 CG2 号（▬▬▬）马克笔画出花盆的颜色，接着用 35 号（▬▬▬）马克笔画出吊灯、台灯和座椅靠背的颜色，并刻画地面上的光照效果，如图 5-61 所示。

> **提示：** 对座椅软包材质的刻画要到位，适当留白表现受光面，营造凹凸起伏的感觉。

08 用 WG4 号（▬▬▬）马克笔画出地毯的颜色，用 77 号（▬▬▬）、121 号（▬▬▬）和 31 号（▬▬▬）马克笔刻画书籍装饰品的颜色，注意颜色的冷暖搭配。然后用 175 号（▬▬▬）马克笔画出窗帘的亮面颜色，用 67 号（▬▬▬）马克笔表现玻璃的颜色，如图 5-62 所示。

09 用 92 号（▬▬▬）马克笔画出书柜的暗部，用 43 号（▬▬▬）和 100 号（▬▬▬）马克笔进一步调整画面，完成绘制，如图 5-63 所示。

> **提示：** 对窗帘的刻画要注意颜色的明暗对比，适当画出在墙面上的投影，凸显画面的体积感和空间感。

图 5-61

图 5-62

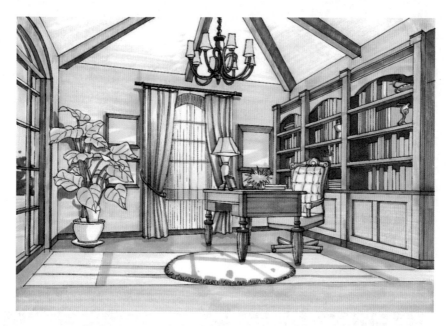

图 5-63

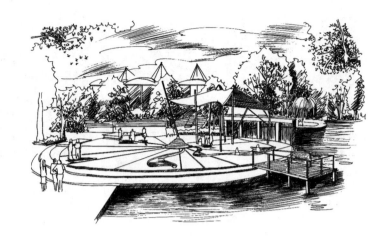

第 **6** 章

景观设计手绘马克笔表现

手绘效果图是把设计与表现融为一体的表现技法，也是设计师与非专业人员沟通的最好媒介，对决策起到一定的作用。绘制手绘效果图时，应该将重点放在造型、色彩和质感的表现上。

6.1 单体塑造与手绘训练

本节主要介绍乔木、灌木、花篮、水生植物、草坪、石块、水景、花坛、人物及汽车等单体上色练习。

6.1.1 乔木上色练习

以下是给乔木上色的绘制步骤分解。

01 用 49 号（　　　）马克笔画出亮部颜色，将其看成简单的长方体，如图 6-1 所示。

02 用 45 号（　　　）马克笔画出受光面与背光面的衔接部分，注意线条之间的透视关系，如图 6-2 所示。

03 用 54 号（　　　）马克笔画出受光面与背光面的衔接部分，完成乔木的绘制，如图 6-3 所示。

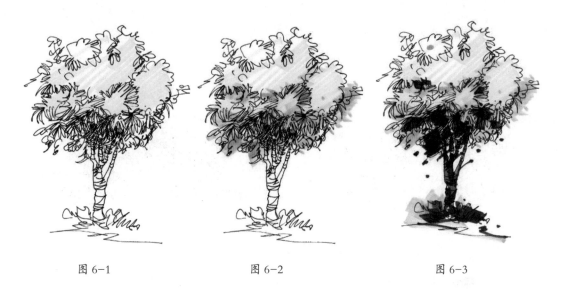

图 6-1　　　　　　　　图 6-2　　　　　　　　图 6-3

6.1.2 灌木上色练习

以下是给灌木上色的绘制步骤分解。

01 用 140 号（　　　）马克笔为灌木亮部上色，将其看成简单的球体，如图 6-4 所示。

02 用 7 号（　　　）和 84 号（　　　）马克笔画出受光面与背光面的衔接部分，如图 6-5 所示。

03 用 35 号（　　　）马克笔绘制灌木的亮部，用 83 号（　　　）马克笔加重灌木的暗部，强化体积感，用 WG3 号（　　　）和 92 号（　　　）马克笔绘制树干颜色，完成灌木的绘制，如图 6-6 所示。

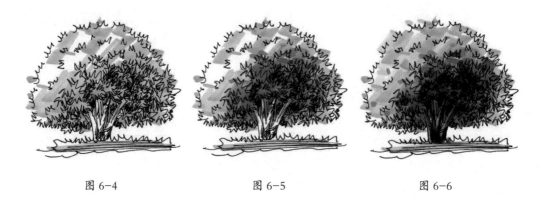

图 6-4　　　　　　　　图 6-5　　　　　　　　图 6-6

6.1.3　花篮上色练习

以下是给花篮上色的绘制步骤分解。

01　用 104 号（▨）马克笔绘制花篮的第一层颜色，用 172 号（▨）马克笔绘制叶子的第一层颜色，用 147 号（▨）马克笔绘制花朵的第一层颜色，如图 6-7 所示。

02　用 46 号（▨）马克笔绘制叶子的第二层颜色，如图 6-8 所示。

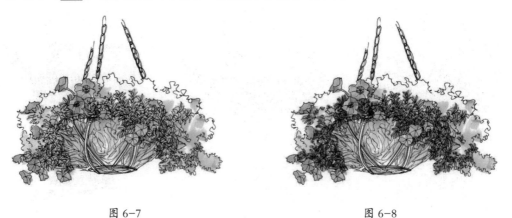

图 6-7　　　　　　　　　　　　　　　　图 6-8

03　用 56 号（▩）马克笔加重叶子的颜色，如图 6-9 所示。

04　用 84 号（▨）马克笔绘制花的第二层颜色，用 85 号（▩）马克笔进一步加重花朵的颜色，如图 6-10 所示。

图 6-9　　　　　　　　　　　　　　　　图 6-10

05 用 100 号（■■■）马克笔加重花篮的颜色，用 BG5 号（■■■）马克笔绘制铁质组件的颜色。整体调整画面，完成绘制，如图 6-11 所示。

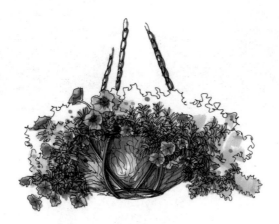

图 6-11

6.1.4 水生植物上色练习

以下是给水生植物上色的绘制步骤分解。

01 用 172 号（■■■）马克笔绘制叶子的第一层颜色，如图 6-12 所示。

02 用 147 号（■■■）马克笔绘制花朵的第一层颜色，用 84 号（■■■）和 83 号（■■■）马克笔绘制花朵中心的颜色，增强花朵的空间立体感，如图 6-13 所示。

图 6-12 图 6-13

03 用 56 号（■■■）马克笔绘制叶子的第二层颜色，用 144 号（■■■）马克笔绘制水面的颜色，如图 6-14 所示。

04 用 54 号（■■■）马克笔加重叶子的颜色，增强叶子的厚重感，如图 6-15 所示。

05 用 57 号（■■■）和 183 号（■■■）马克笔丰富水面的颜色，注意马克笔颜色的渐变与过渡，从整体上调整画面，完成绘制，如图 6-16 所示。

图 6-14 图 6-15

图 6-16

6.1.5 草坪上色练习

以下是给草坪上色的绘制步骤分解。

01 用 198 号（▨）、167 号（▨）和 172 号（▨）马克笔绘制草丛的第一层颜色，如图 6-17 所示。

02 用 48 号（▨）马克笔绘制草坪的颜色，注意马克笔的笔触与颜色的过渡，如图 6-18 所示。

图 6-17 图 6-18

03 用 48 号（▨）、43 号（▨）、83 号（▨）和 88 号（▨）马克笔加重草丛的暗部颜色，
注意马克笔的笔触，如图 6-19 所示。

04 用 167 号（▨）马克笔与 473 号（▨）、421 号（▨）彩铅绘制近景草坪的颜色，注意彩铅的
笔触表现。整体调整画面，完成绘制，如图 6-20 所示。

图 6-19　　　　　　　　　　　　　　　　图 6-20

6.1.6　石块上色练习

以下是给石块上色的绘制步骤分解。

01 用 139 号（▰▰）马克笔绘制石块的第一层颜色，如图 6-21 所示。

02 继续用 140 号（▰▰）和 147 号（▰▰）马克笔绘制石块的第二层颜色，如图 6-22 所示。

03 用 100 号（▰▰）和 WG3 号（▰▰）马克笔绘制石块的暗部颜色，如图 6-23 所示。

04 用 WG6 号（▰▰）马克笔进一步加重石块的暗部，用 478 号（●）彩铅绘制背景颜色，完成绘制，如图 6-24 所示。

图 6-21　　　　　　图 6-22　　　　　　图 6-23　　　　　　图 6-24

6.1.7　水景上色练习

以下是给水景上色的绘制步骤分解。

01 用 41 号（▰▰）马克笔绘制水罐的第一层颜色，如图 6-25 所示。

02 继续用 25 号（▰▰）马克笔绘制水罐的第二层颜色与石头的亮部颜色，用 WG3 号（▰▰）马克笔绘制水罐的内侧暗部，如图 6-26 所示。

03 用 WG6 号（▰▰）马克笔加重石块与水罐内侧的暗部，以及地面的阴影颜色，用 487 号（●）彩铅绘制石块亮部与暗部衔接处的颜色，如图 6-27 所示。

04 用 179 号（▰▰）马克笔绘制流水的第一层颜色，用 447 号（●）、449 号（●）、487 号（●）

彩铅丰富流水的颜色，完成水景的绘制，如图 6-28 所示。

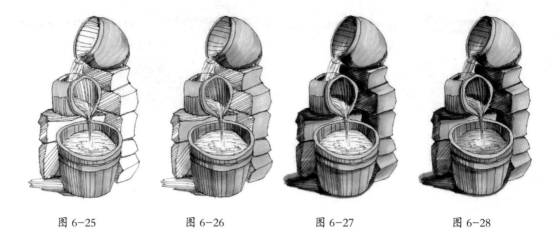

图 6-25 图 6-26 图 6-27 图 6-28

6.1.8　花坛上色练习

以下是给花坛上色的绘制步骤分解。

01 用 59 号（██）马克笔绘制叶子的第一层颜色，用 46 号（██）马克笔绘制叶子的第二层颜色，用 55 号（██）马克笔加重叶子暗部，增强叶子的体积感，如图 6-29 所示。

02 用 35 号（██）马克笔绘制花朵的颜色，用 17 号（██）马克笔丰富花朵的颜色，如图 6-30 所示。

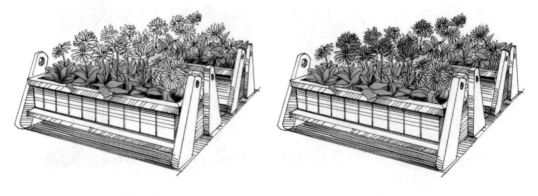

图 6-29 图 6-30

03 用 41 号（██）马克笔绘制木质花坛的第一层颜色，可以采用平涂的笔触，如图 6-31 所示。

04 用 100 号（██）马克笔加重花坛的暗部颜色，增强花坛的空间立体感，注意表现马克笔颜色的渐变与过渡，如图 6-32 所示。

05 用 92 号（██）马克笔进一步加重花坛的暗部，用 GG5 号（██）马克笔绘制地面的阴影，整体调整画面，完成绘制，如图 6-33 所示。

提示： 学会利用对比色丰富画面的内容，并加强画面的空间层次。

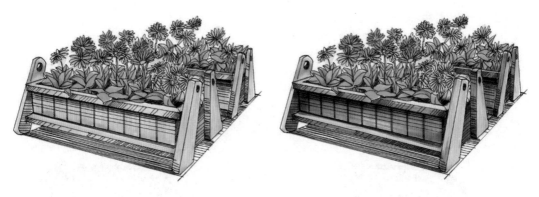

图 6-31　　　　　　　　　　　　　　　　图 6-32

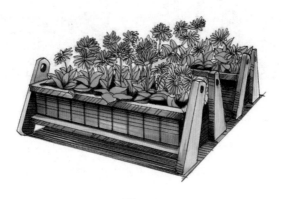

图 6-33

6.1.9　人物上色练习

以下是给人物上色的绘制步骤分解。

01 用 18 号（ ）和 34 号（ ）马克笔绘制头发的颜色，用 141 号（ ）马克笔绘制皮肤的颜色，如图 6-34 所示。

02 用 77 号（ ）马克笔绘制裙子与鞋子的颜色，用 CG3 号（ ）马克笔绘制地面的阴影，如图 6-35 所示。

03 用 66 号（ ）和 37 号（ ）马克笔绘制背包的颜色，完成绘制，如图 6-36 所示。

图 6-34　　　　　　　图 6-35　　　　　　　图 6-36

6.1.10　汽车上色练习

　　以下是给汽车上色的绘制步骤分解。

01　用 GG3 号（▬）马克笔绘制汽车的第一次层颜色，注意马克笔笔触的运用，如图 6-37 所示。

02　用 36 号（▬）、179 号（▬）马克笔和 449 号（▬）彩铅绘制汽车玻璃和车灯的颜色，如图
　　6-38 所示。

图 6-37　　　　　　　　　　　　　　　　　　图 6-38

03　用 GG3 号（▬）和 GG5 号（▬）马克笔加重汽车的暗部颜色，如图 6-39 所示。

04　用 451 号（▬）和 487 号（▬）彩铅绘制地面的阴影，用 499 号（▬）彩铅加重车轮的暗部颜色，
　　整体调整画面，完成绘制，如图 6-40 所示。

图 6-39　　　　　　　　　　　　　　　　　　图 6-40

6.2　小景组合手绘训练

　　本节主要介绍灯具与植物组合、石凳与植物组合、栏杆与植物组合、植物群落组合、花架组合等
小景组合的上色练习。

6.2.1　灯具与植物组合上色练习

　　以下是给灯具与植物组合上色的绘制步骤分解。

01　用 59 号（▬）马克笔绘制叶子的第一层颜色，用 46 号（▬）马克笔绘制叶子的第二层颜色，

如图 6-41 所示。

02 用 CG4 号（■■■）马克笔绘制灯具的第一层颜色，用 CG5 号（■■■）马克笔绘制灯具的第二层颜色，用 179 号（■■■）马克笔绘制灯具中玻璃材质的颜色，如图 6-42 所示。

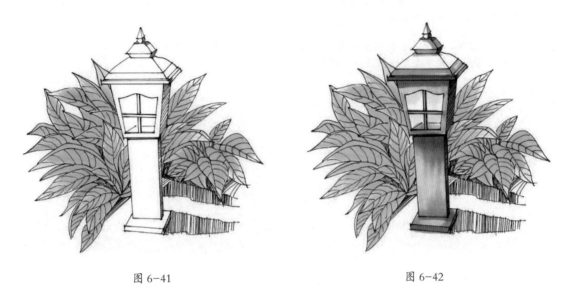

图 6-41　　　　　　　　　　　　　　　　图 6-42

03 用 35 号（■■■）马克笔绘制叶尖的亮部，用 56 号（■■■）马克笔加重叶子的暗部，增强画面的空间层次感，用 183 号（■■■）马克笔加重玻璃的暗部，如图 6-43 所示。

04 用 451 号（■■■）彩铅加重玻璃的颜色，用 GG1 号（■■■）马克笔绘制地面的阴影，用 499 号（■■■）彩铅加重景观灯具的暗部颜色与地面阴影。整体调整画面，完成绘制，如图 6-44 所示。

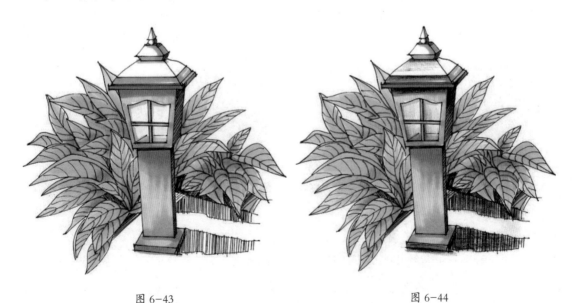

图 6-43　　　　　　　　　　　　　　　　图 6-44

提示： 注意颜色的渐变与过渡要自然，适当留白可以表现出玻璃透明的质感。

6.2.2　石凳与植物组合上色练习

以下是给石凳与植物组合上色的绘制步骤分解。

01 用 59 号（▢）马克笔绘制叶子的第一层颜色，用 44 号（▢）马克笔绘制花朵的第一层颜色，可以采用马克笔平涂的笔触，如图 6-45 所示。

02 用 46 号（▢）马克笔绘制叶子的第二层颜色，用 41 号（■）马克笔绘制花朵的第二层颜色，注意不要涂得太满，否则画面就会显得很死板，如图 6-46 所示。

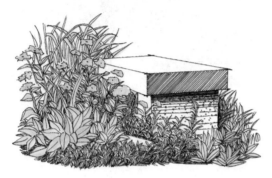

图 6-45

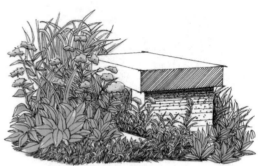

图 6-46

03 继续用 56 号（■）和 54 号（■）马克笔加重前面叶子的暗部，加强画面前后虚实关系的对比，增强画面的空间层次效果。用 147 号（▢）马克笔丰富花朵的颜色，适当的对比色可以活跃画面的气氛，如图 6-47 所示。

04 用 GG3 号（▢）马克笔绘制石凳的第一层颜色，注意亮部要适当留白，笔触要轻快，如图 6-48 所示。

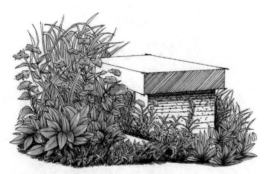

图 6-47

图 6-48

提示： 用马克笔以纵向的笔触绘制石凳的亮面，表现出石凳反光的质感。

05 用 GG5 号（■）马克笔加重石凳的暗部颜色，增强石凳的空间立体感，注意暗部也有颜色的渐变与过渡，不要画得太死板，否则画面就会失去通透感。调整并完善画面，完成绘制，如图 6-49 所示。

图 6-49

6.2.3　栏杆与植物组合上色练习

以下是给栏杆与植物组合上色的绘制步骤分解。

01 用 59 号（▨）马克笔绘制植物的第一层颜色，可以采用马克笔揉笔与扫笔的笔触，注意不要涂得太满，如图 6-50 所示。

02 用 46 号（▨）马克笔加重叶子的颜色，用 34 号（▨）马克笔绘制花朵的颜色，如图 6-51 所示。

图 6-50　　　　　　　　　　　　　　　　　图 6-51

03 继续用 55 号（■）马克笔加重叶子的颜色，用 100 号（■）马克笔加重花朵的颜色，增强植物的空间立体感，如图 6-52 所示。

04 用 GG3 号（▨）马克笔绘制石材栏杆的颜色，亮部可以采用留白的方式，注意颜色的渐变与过渡。调整并完善画面，完成绘制，如图 6-53 所示。

图 6-52 图 6-53

6.2.4 植物群落组合上色练习

以下是给植物群落组合上色的绘制步骤分解。

01 用 167 号（▢▢▢）马克笔为近景与中景植物绘制第一层颜色，用 179 号（▢▢▢）马克笔为远景植物绘制第一层颜色，如图 6-54 所示。

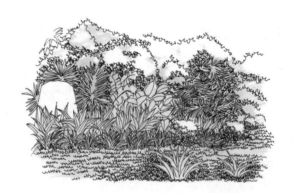

图 6-54

02 用 48 号（▢▢▢）马克笔为草坪和草丛绘制第二层颜色，注意马克笔扫笔笔触的运用，如图 6-55 所示。

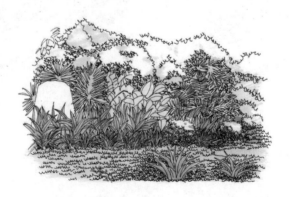

图 6-55

03 用 55 号（▉）马克笔加重草丛的暗部颜色，用 58 号（▩）马克笔绘制中景植物的第二层颜色，

绘制时注意马克笔笔触的变化，如图 6-56 所示。

04 用 54 号（█）马克笔加重中景植物的暗部颜色，用 461 号（▨）彩铅丰富草坪的颜色，用 407 号（▨）、426 号（▨）、463 号（▨）、473 号（▨）彩铅绘制远景植物的颜色，注意彩铅笔触的方向要统一。调整并完善画面，完成绘制，如图 6-57 所示。

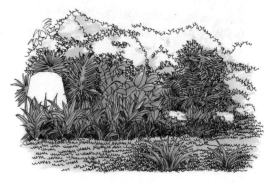

图 6-56　　　　　　　　　　　　　　　图 6-57

6.2.5　花架组合上色练习

以下是给花架组合上色的绘制步骤分解。

01 用 59 号（▨）马克笔绘制叶子的第一层颜色，注意马克笔平涂笔触的运用，如图 6-58 所示。

02 用 46 号（▨）马克笔绘制叶子的第二层颜色，用 147 号（▨）马克笔绘制花束的第一层颜色，用 84 号（█）马克笔绘制花束的第二层颜色，如图 6-59 所示。

图 6-58　　　　　　　　　　　　　　　图 6-59

03 用 139 号（▨）马克笔绘制花束的亮部，用 83 号（█）马克笔加重花束的暗部，丰富花束的颜色并增强花束的立体感，用 55 号（█）马克笔加重叶子的暗部，增强画面的空间立体感，如图 6-60 所示。

> **提示：** 绘制植物的曲线时注意要自然、流畅，用不同的颜色画出植物的黑白灰关系，注意使用马克笔揉笔带点的笔触。

04 用 WG2 号（▨）马克笔绘制花藤的亮部，用 WG6 号（█）马克笔加重花藤的暗部，如图 6-61 所示。

图 6-60 图 6-61

05 用 139 号（░）马克笔绘制花架的暗部颜色，用 WG2 号（▓）马克笔加重花架的暗部。调整并完善画面，完成绘制，如图 6-62 所示。

图 6-62

提示： 绘制结构细节时，注意近大远小的透视关系，涂抹颜色时，亮部可以采用留白，以增强明暗对比。

6.2.6　长廊组合上色练习

以下是给长廊组合上色的绘制步骤分解。

01 用 25 号（░）马克笔绘制长廊木质材料的第一层颜色，用 WG3 号（▓）马克笔绘制长廊顶面的颜色，如图 6-63 所示。

02 用 GG3 号（▓）马克笔绘制地面的第一层颜色，注意表现马克笔笔触的变化，如图 6-64 所示。

03 用 8 号（░）马克笔加重长廊木质材料的暗部颜色，用 GG5 号（▓）马克笔加重地面的暗部颜色，增强画面的空间立体感，如图 6-65 所示。

04 用 172 号（░）马克笔绘制远景植物的颜色，用 WG3 号（▓）马克笔绘制垃圾箱的亮部颜色，用 WG6 号（█）马克笔绘制垃圾箱的暗部颜色，用 44 号（░）和 100 号（█）马克笔绘制长廊下木椅的颜色，如图 6-66 所示。

图 6-63　　　　　　　　　　　　　　　图 6-64

图 6-65　　　　　　　　　　　　　　　图 6-66

05 用 58 号（�）马克笔加重远景植物的颜色，用 454 号（▨）彩铅绘制远景天空的颜色，以丰富画面的空间层次，增强画面的空间进深感。整体调整画面，完成绘制，如图 6-67 所示。

图 6-67

6.2.7　园椅与植物组合上色练习

以下是给园椅与植物组合上色的绘制步骤分解。

01 根据马克笔的上色顺序，先绘制浅色，用59号（▤）马克笔绘制叶子的第一层颜色，用147号
（▤）马克笔绘制花朵的第一层颜色，如图6-68所示。

02 用46号（▤）马克笔绘制叶子的第二层颜色，用84号（▤）马克笔绘制花朵的第二层颜色，
如图6-69所示。

图 6-68　　　　　　　　　　　　　　　　　　图 6-69

03 用34号（▤）马克笔绘制植物的亮部，用55号（▤）马克笔加重叶子的暗部，用85号（▤）
马克笔加重花束的暗部颜色，增强画面的空间立体感，如图6-70所示。

04 用103号（▤）马克笔绘制木质园椅的第一层颜色，可以采用马克笔平涂的笔触，用GG3号（▤）
马克笔绘制地面石块的颜色，如图6-71所示。

图 6-70　　　　　　　　　　　　　　　　　　图 6-71

05 用93号（▤）马克笔加重园椅的暗部颜色，用163号（▤）马克笔绘制画面的背景颜色，如
图6-72所示。

06 用54号（▤）马克笔加重前面植物的暗部，增强明暗关系的对比，用461号（▤）和434号
（▤）彩铅丰富画面背景的颜色。整体调整画面，完成绘制，如图6-73所示。

图 6-72　　　　　　　　　　　　　　　　　图 6-73

6.2.8　花墙组合上色练习

以下是给花墙组合上色的绘制步骤分解。

01　用 172 号（▨）马克笔绘制叶子的第一层颜色，如图 6-74 所示。

02　用 147 号（▨）马克笔绘制花朵的第一层颜色，如图 6-75 所示。

图 6-74　　　　　　　　　　　　　　　　　图 6-75

03　用 56 号（■）马克笔绘制叶子的第二层颜色，用 17 号（▨）马克笔绘制花朵的第二层颜色，如图 6-76 所示。

04　用 56 号（■）马克笔加重叶子的颜色，用 54 号（■）马克笔继续加重叶子的暗部颜色，增强叶子的空间层次感，如图 6-77 所示。

05　用 84 号（▨）和 85 号（■）马克笔加重花朵的颜色，增强花朵的空间立体感，如图 6-78 所示。

06　用 104 号（▨）马克笔绘制木栅栏的第一层颜色，用 100 号（■）马克笔绘制木栅栏的第二层颜色，如图 6-79 所示。

图 6-76 图 6-77

图 6-78 图 6-79

07 用 407 号（▨）、414 号（▨）和 426 号（▨）彩铅绘制画面的背景颜色。丰富画面的内容，
完成绘制，如图 6-80 所示。

图 6-80

6.2.9　跌水组合上色练习

以下是给跌水组合上色的绘制步骤分解。

01 首先绘制植物的颜色，用 167 号（▨）马克笔绘制植物的第一层颜色，用 58 号（▨）和 46 号（▨）马克笔绘制植物的第二层颜色，如图 6-81 所示。

02 用 140 号（▨）和 139 号（▨）马克笔绘制石块的第一层颜色，用 WG3 号（▨）马克笔加重石块的暗部颜色，如图 6-82 所示。

图 6-81　　　　　　　　　　　　　　　　　　图 6-82

03 用 179 号（▨）马克笔绘制流水的第一层颜色，用 449 号（▨）彩铅加重流水的颜色，注意水面亮部的适当留白，如图 6-83 所示。

04 用 48 号（▨）马克笔绘制植物的亮部颜色，用 54 号（▨）马克笔加重植物的暗部颜色，用 WG6 号（▨）马克笔加重石块的暗部颜色，如图 6-84 所示。

 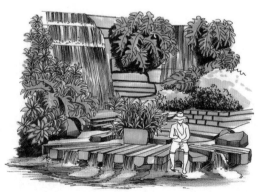

图 6-83　　　　　　　　　　　　　　　　　　图 6-84

05 用 449 号（▨）和 434 号（▨）彩铅丰富流水的颜色，用 454 号（▨）彩铅绘制背景天空的颜色，丰富画面的空间层次。整体调整画面，完成绘制，如图 6-85 所示。

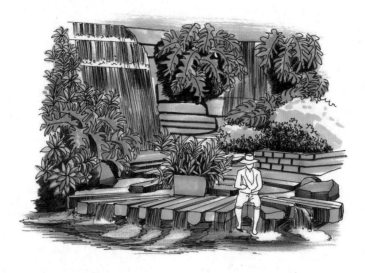

图 6-85

6.3 空间效果图手绘训练

学习了单体造型和小景组合的手绘方法后，本节针对景观设计空间效果图手绘训练进行讲解。

6.3.1 广场空间手绘表现

广场是由建筑围合而成的公共空间，具有共享空间的作用。休闲广场一般供人们娱乐活动与休息，其绿色景观设计也应具有明确的主题。以下是广场空间效果图手绘表现的绘制步骤分解。

01 用铅笔绘制广场、植物与人物等元素大概的外形轮廓，确定画面的构图与透视关系，如图 6-86 所示。

02 用铅笔进一步刻画画面的细节，注意表现出元素的体块感，如图 6-87 所示。

图 6-86 图 6-87

03 在铅笔稿的基础上，用勾线笔绘制植物、人物、广场建筑景观等准确的结构线，注意用线要肯定、流畅，如图 6-88 所示。

04 用橡皮擦去画面中的铅笔线，保持画面的整洁，如图 6-89 所示。

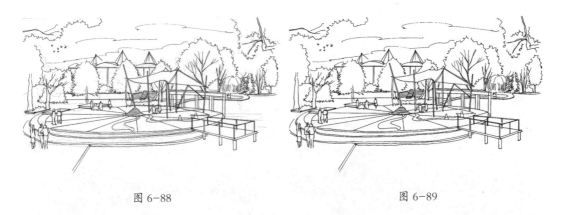

图 6-88　　　　　　　　　　　　　　　　图 6-89

05 仔细绘制广场、植物与景观建筑的结构细节，加重暗部的结构线，用排列的线条绘制画面的暗部，增强画面的空间体积感，注意用线要自然、流畅，如图 6-90 所示。

06 继续用排列的线条绘制水面的倒影与天空的云朵，丰富画面的空间层次，注意线条的排列方向与疏密关系的表现，如图 6-91 所示。

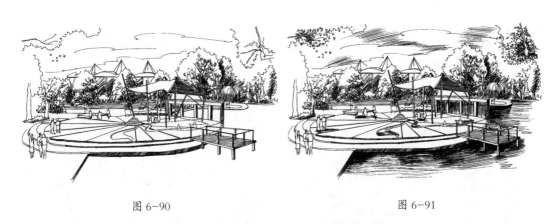

图 6-90　　　　　　　　　　　　　　　　图 6-91

提示： 绘制水面倒影时，注意线条的疏密关系，用线要自然、流畅，表现出水清澈的特点。

07 用 GG3 号（■）和 21 号（■）马克笔绘制休闲广场的第一层颜色，如图 6-92 所示。

08 用 172 号（■）和 147 号（■）马克笔绘制植物的第一层颜色，用 CG2 号（■）马克笔绘制远景建筑的第一层颜色，如图 6-93 所示。

图 6-92　　　　　　　　　　　　　　　　图 6-93

09 用 46 号（▨）、55 号（▨）和 84 号（▨）马克笔绘制植物的第二层颜色，加重植物的暗部。用 GG5 号（▨）马克笔加重广场的暗部颜色，增强画面的空间立体感，如图 6-94 所示。

10 用 179 号（▨）马克笔绘制水面的第一层颜色，用 58 号（▨）马克笔加重水面倒影的颜色，用 447 号（▨）彩铅丰富水面的颜色，如图 6-95 所示。

图 6-94 图 6-95

11 用 13 号（▨）、34 号（▨）和 66 号（▨）马克笔绘制画面配景人物的颜色，注意用比较艳丽的颜色绘制配景人物，以活跃画面气氛，如图 6-96 所示。

12 用 451 号（▨）彩铅绘制天空，注意颜色的渐变与过渡。整体调整画面，完成绘制，如图 6-97 所示。

图 6-96 图 6-97

6.3.2 公园空间手绘表现

 修建在公园中供行人休息的凉亭，因为其造型轻巧、选材不拘、布设灵活而被广泛应用在园林景观之中。凉亭一般与公园中的各类植物元素搭配，组成环境优美的休闲空间。以下是公园空间效果图手绘表现的绘制步骤分解。

01 用铅笔绘制凉亭大概的外形轮廓，确定植物与凉亭之间的位置关系与画面的构图，注意画面透视关系的表现，如图 6-98 所示。

02 用铅笔进一步刻画凉亭的细节结构，注意表现出结构体块的厚度感，如图 6-99 所示。

03 在铅笔稿的基础上，用勾线笔绘制出凉亭准确的结构线，接着刻画凉亭周围的环境，注意刻画凉亭时用线要准确、肯定，绘制配景植物时用线要自然、流畅，如图 6-100 所示。

图 6-98　　　　　　　　　　　　　　　　　　　图 6-99

04 继续向左绘制画面中的配景植物，注意植物之间前后穿插的位置关系，如图 6-101 所示。

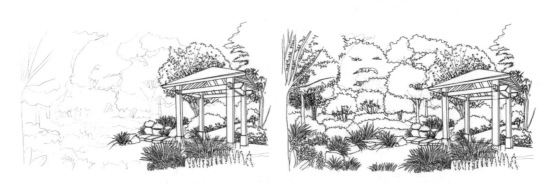

图 6-100　　　　　　　　　　　　　　　　　　　图 6-101

05 用橡皮擦去画面中的铅笔线，保持画面的整洁，如图 6-102 所示。

06 仔细绘制凉亭的结构细节，用排列的线条绘制画面的暗部与水面的阴影，确定画面大体的明暗关系，增强画面的空间层次感，注意用线要流畅，如图 6-103 所示。

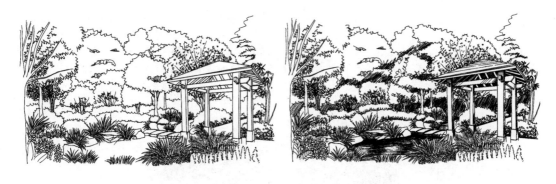

图 6-102　　　　　　　　　　　　　　　　　　　图 6-103

提示： 用斜向排列的线条绘制石块的暗部，上色时注意亮部留白，增强明暗关系的对比。

07 用 31 号（▧）马克笔绘制凉亭的第一层颜色，用 100 号（■）马克笔绘制凉亭的暗部颜色，如图 6-104 所示。

08 用 167 号（�\ ）和 124 号（\ ）马克笔绘制近景植物的第一层颜色，用 46 号（▊）马克笔绘制近景植物的第二层颜色，用 GG3 号（▊）马克笔绘制石块的第一层颜色，用 454 号（▊）彩铅绘制水面的颜色，如图 6-105 所示。

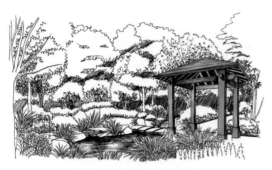
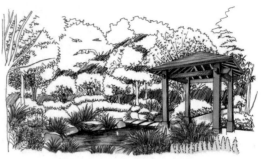

图 6-104 图 6-105

09 继续往后绘制植物的颜色，用 167 号（▊）和 46 号（▊）马克笔依次绘制植物的颜色，用 147 号（▊）和 84 号（▊）马克笔依次绘制花卉的颜色，用 23 号（▊）马克笔绘制花盆的颜色，用 93 号（▊）马克笔加重凉亭的暗部颜色，如图 6-106 所示。

图 6-106

10 用 138 号（▊）、124 号（\ ）、167 号（▊）和 42 号（▊）马克笔依次绘制植物的颜色，用 58 号（▊）马克笔绘制远景植物的暗部颜色，如图 6-107 所示。

图 6-107

11 用 48 号（ ▢ ）马克笔绘制远景树木的亮部颜色，用 454 号（ ▢ ）和 462 号（ ▢ ）彩铅绘制远景植物的过渡颜色，用 WG1 号（ ▢ ）马克笔绘制树干的颜色，注意彩铅的笔触，如图 6-108 所示。

12 用 447 号（ ▢ ）和 451 号（ ▢ ）彩铅绘制天空的颜色并丰富水面的颜色，注意颜色的渐变与过渡，仔细刻画画面的细节。整体调整画面，完成绘制，如图 6-109 所示。

图 6-108　　　　　　　　　　　　　　　　图 6-109

6.3.3　住宅区空间手绘表现

住宅区景观的设计一般既能满足园林绿化设施或户外休闲设施的实用功能，又美化了环境。小区环境设计除满足居民活动需求外，更重要的是形成小区独特的风格和景观形象，这样才能避免流于形式大同小异的规划风格，使小区具有独有的特色，小区环境才更有生命力和独特的魅力。以下是住宅区空间效果图手绘表现的绘制步骤分解。

01 用铅笔绘制地面、植物与建筑景观大概的外形轮廓，确定画面的构图与透视关系，如图 6-110 所示。

02 用铅笔进一步刻画画面的细节结构，注意表现出物体的体块感，如图 6-111 所示。

图 6-110　　　　　　　　　　　　　　　　图 6-111

03 在铅笔稿的基础上，用勾线笔绘制植物、建筑、地面等准确的结构线，注意用线要肯定、流畅，如图 6-112 所示。

04 用橡皮擦去画面中的铅笔线，保持画面的整洁，如图 6-113 所示。

05 仔细绘制地面、植物与建筑的结构细节，加重暗部的结构线，增强画面的空间体积感，用排列的线条绘制画面的暗部，确定画面的明暗关系，注意用线要自然、流畅，如图 6-114 所示。

06 用 48 号（▢）和 167 号（▢）马克笔绘制植物的第一层颜色，可以采用马克笔平涂的笔触，如图 6-115 所示。

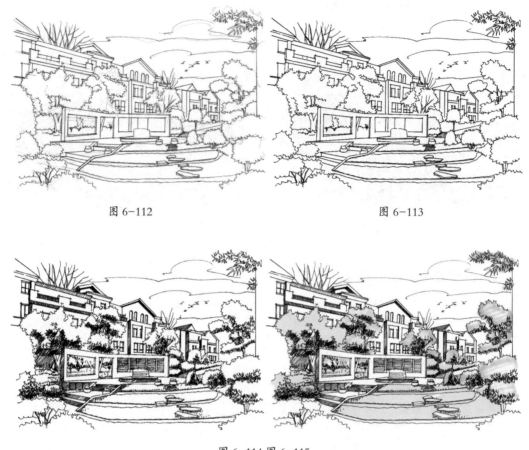

图 6-112 图 6-113

图 6-114 图 6-115

07 用 140 号（▢）和 104 号（▢）马克笔绘制建筑的第一层颜色，如图 6-116 所示。

08 用 183 号（▢）马克笔绘制窗户的颜色，用 WG3 号（▢）和 140 号（▢）马克笔绘制景观建筑与地面的颜色，如图 6-117 所示。

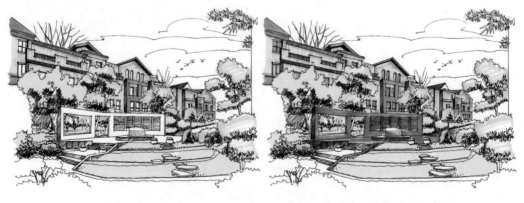

图 6-116 图 6-117

09 用 46 号（■■■）和 42 号（■■■）马克笔绘制植物的第二层颜色，加重植物的暗部，用 CG2 号（■■■）和 CG4 号（■■■）马克笔继续绘制地面的颜色，用 34 号（■■■）马克笔绘制花盆的颜色，如图 6-118 所示。

10 用 WG3 号（■■■）、WG6 号（■■■）和 21 号（■■■）马克笔加重建筑的暗部颜色，增强画面的空间体积感，如图 6-119 所示。

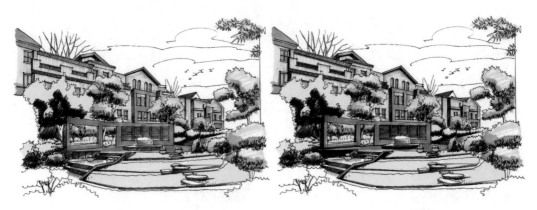

图 6-118　　　　　　　　　　　　　　　图 6-119

11 用 139 号（■■■）马克笔绘制天空的第一层颜色，用 451 号（■■■）和 454 号（■■■）彩铅丰富天空的颜色。整体调整画面，完成绘制，如图 6-120 所示。

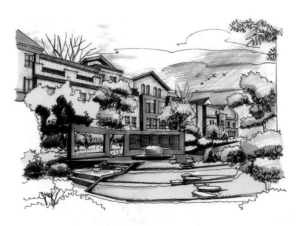

图 6-120

6.3.4　商业街空间手绘表现

商业街道绿化对于园林景观的设计十分重要，道路的绿化设计是动态的绿化景观，要求简洁明快、层次分明，并与周围的环境相协调。以下是商业街空间效果图手绘表现的绘制步骤分解。

01 用铅笔绘制人物、植物、车辆与建筑景观大概的外形轮廓，确定画面的构图与透视关系，如图 6-121 所示。

02 用铅笔进一步刻画画面的细节结构，注意表现物体的体块感，如图 6-122 所示。

03 在铅笔稿的基础上，用勾线笔绘制植物、建筑、人物与车辆等物体的结构线，注意用线要肯定、流畅，如图 6-123 所示。

04 用橡皮擦去画面中的铅笔线，保持画面的整洁，如图 6-124 所示。

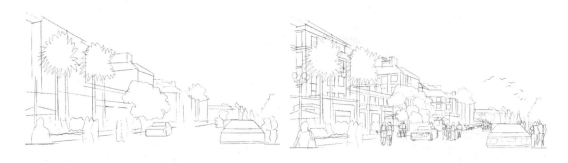

图 6-121 图 6-122

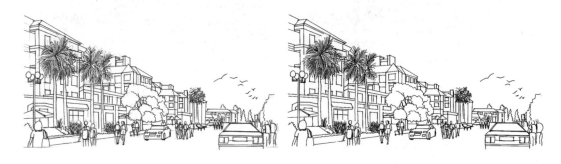

图 6-123 图 6-124

05 为画面绘制天空，仔细绘制植物与建筑的结构细节，加重暗部的结构线，用排列的线条绘制画面的暗部，确定画面的明暗关系，增强画面的空间体积感，注意用线要自然、流畅，如图 6-125 所示。

提示： 绘制地面的曲线时，要注意透视关系。

06 用 CG2 号（▨）马克笔绘制屋顶的第一层颜色，用 25 号（▨）马克笔绘制建筑墙面的第一层颜色，如图 6-126 所示。

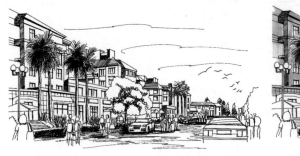

图 6-125

图 6-126

07 用 144 号（▨）马克笔绘制窗户玻璃的第一层颜色，用 57 号（▨）和 66 号（▨）马克笔加重玻璃的颜色，如图 6-127 所示。

图 6-127

08　用 59 号（▢）马克笔绘制植物的第一层颜色，用 46 号（▢）马克笔绘制植物的第二层颜色，
用 55 号（▮）马克笔加重植物的暗部颜色，增强树木的体积感，如图 6-128 所示。

图 6-128

09　用 8 号（▮）、13 号（▮）、57 号（▮）、64 号（▮）、34 号（▮）、102 号（▮）
和 WG6 号（▮）马克笔绘制配景人物的颜色，用比较鲜艳的颜色绘制配景，活跃画面的气氛，
如图 6-129 所示。

图 6-129

提示： 用艳丽的颜色绘制配景人物，不仅点缀了画面，还活跃了画面的气氛。

10 用 104 号（ ）、35 号（ ）、183 号（ ）和 144 号（ ）马克笔绘制配景车辆的颜色，用 9 号（ ）马克笔绘制遮阳伞的颜色，如图 6-130 所示。

图 6-130

11 用 CG4 号（ ）马克笔绘制地面的颜色，用 454 号（ ）彩铅绘制天空的颜色，丰富画面的空间层次。整体调整画面，完成绘制，如图 6-131 所示。

图 6-131